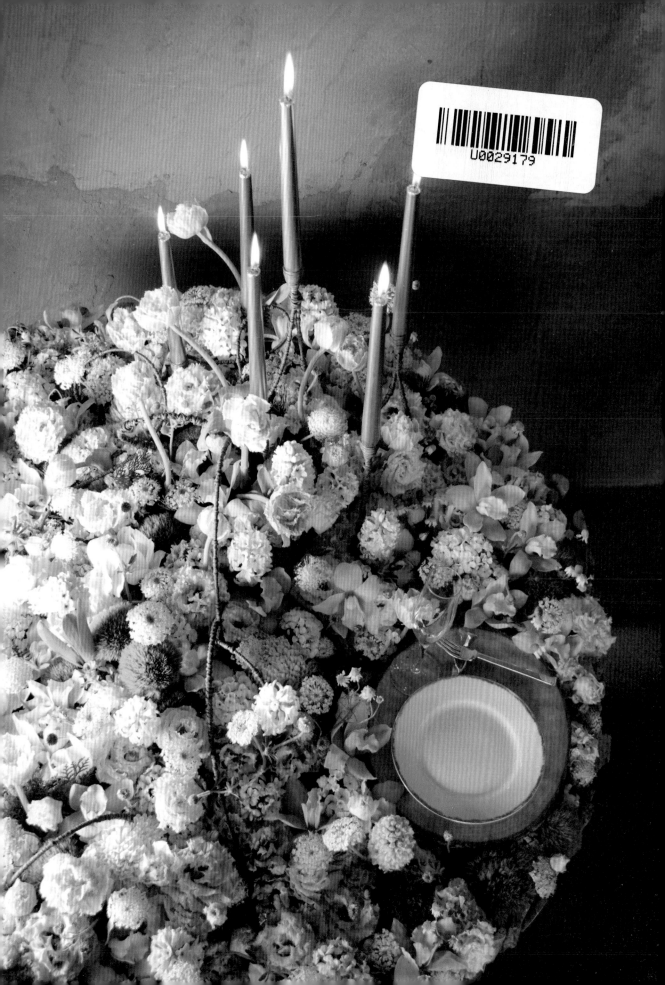

法國
花藝美學

L'esthétisme de l'art floral Français

〔色彩〕

克勞德·科塞克

CLAUDE COSSEC

同色系
Analogue
花藝

目錄
——

CATALOGUE

單色系
Monochrome
花藝

對比、多彩色系
Multicolore
花藝

色彩是魔法

像其他藝術形式一樣,色彩在花藝設計中佔有非常重要的位置。歐仁·德拉克洛瓦(Eugène Delacroix)曾說:「色彩是藝術中不可或缺的,如擁有了魔法。」

雖然在設計思考主題時,風格、造型和線條通常會先考慮到,但是因為使用了色彩——客觀上是一種刺激和象徵意義的表達,主觀上具有控制感性的力量——從知覺到情感以及人們對色彩的記憶不同,於是花藝作品給予觀者的視覺感官反應及感受亦不同。

當我開始與初學者一起訓練花藝時,學習線條、律動及造型後,第一堂課就是花藝色彩學。我會運用伊登色環色彩理論來說明三原色、第二次色、第三次色的由來,及色彩的組合理論。

但色彩是需要感覺的,有了理論更需要從實際的觀察中,去內化對色彩的理解與感受。那麼要如何培養對花卉色彩組合搭配的敏銳度呢?不妨從比較花卉色彩開始,仔細地觀察不同的花朵,從莖葉、花萼、花瓣、花蕊,去比色相、比明度、比純度、比冷暖……

常常,你會驚嘆造物主是最厲害的花藝大師,配色千變萬化大膽無比。所以從大自然中,你就可以學習到非常多。花卉就是你的顏料,不斷地嘗試,盡情地揮灑,就能撞擊出創作的無限可能,我想這就是色彩在花藝上的那點魔法。

不只大自然,我們的生活周遭處處都是觀察色彩的機會。記得初到台灣時,我發現很多寺廟和歷史建築顏色都非常繽紛飽滿鮮艷。這對來自完全不同緯度,尤其是來自「溫帶氣候」的我來說,非常驚訝。

在法國,大部分的教堂除了彩色花窗玻璃外,通常都使用簡單的材料和帶有暗淡色彩的裝飾。但我在台灣所看到的配色,讓我想到了法國一個位於加勒比海的大區馬提尼克島,那裡總是呈現出強烈的色彩。對我來說,熱帶地區是暖色的代名詞,溫寒帶則是冷色的象徵。

生長環境會讓人耳濡目染對色彩的使用，彷彿是天生的內建基因。因此對於台灣學生來說，花藝作品使用濃烈的色彩是顯而易見，且可能更容易上手，因為代表著熱情與開朗。

但是色彩的學習與掌握需要全面性。除了冷暖、明暗、色彩組合及了解不同顏色間的質量比例之重要性外，還有顏色在不同文化中的代表含義。最常見的例子是白色，在西方它象徵純潔、完美；在亞洲許多國家的傳統文化習俗上，白色卻是喜事的禁忌。不過，隨著時代的不同，顏色所代表的意義也開始改變，如在古代的法國，黑色是負能量、恐懼、死亡，而今黑色是優雅、時尚、神祕。

這也是為什麼我很喜歡旅行，藉由不同的時空，觀察發現在不同地區、國家和文化中，人們對色彩有著不同的主觀性感受，這能打開我們的視野，擴充我們對色彩的運用和創作。

色彩還有著它的季節性，春夏秋冬，各有不同的主色調！花卉藝術的特質是，如果決定使用季節性花卉再加上合乎邏輯的生長狀態，我們很快就會意識到春季、夏季、秋季或冬季，因花卉的不同而有的季節感。我在本書中介紹的花藝設計，都反映了當下時令，花朵的生命雖短暫，卻因色彩造型等因素而可以留下美的記憶。

這本書因為是以色彩為主，在作品的介紹上，我以同色系、單色系、對比多彩色系來區分。展現單一卻豐富，對比或多彩又和諧，是如何做到？其中有很多環節因素，可以在每個作品中仔細體會。

譬如決定只使用一種顏色的花來創作時，可以將花器或配件一同考慮進來，去表現作品色彩的整體感。同時，可以選擇更具分量或價值感的花朵（當花材單獨出現時，花朵才是真正的主角）。或者與傳統上不在花卉藝術中使用的其他材料結合，這通常適合進行新穎有趣的創作。

此外，花藝設計因裝飾型、線條型、植生型的不同，對色彩的要求也不盡相同。裝飾型設計因為特別著重在外型輪廓的呈現，所以不論是什麼風格都能用各種色彩組合來突顯裝飾型的特色，譬如單色調或同色調可以表現出造型的和諧感，對比色調的衝突美感也能強調裝飾型設計的個性化造型。所以在裝飾型的色彩搭配上，你將發現什麼樣的組合配色都是可能的，也特別重要，可以透過色彩強調造型與風格。

而線條型設計著重強調每種花卉的特色與價值，表現出線條美感及意境的傳遞，所以配色上反差性大一點的對比色是常用的色彩組合，以強化立體線條的空間感。植生型是透過花藝設計表達自然生態四季屬性，所以單色系的色彩組合很少運用在植生型的花藝設計上。這也是在思考色彩運用時可以考量到的點，不同花藝設計的類型，透過色彩的組合方式，可以讓觀者更容易欣賞及接收到設計者的思想形式。

花藝設計通常要創造出色彩和諧感或色彩對比的反差感，那麼到底要使用多少花、幾種顏色呢？其實這並沒有標準答案。通常混合了五顏六色的花朵時，你也必須思考花藝設計不是只有色彩一件事，同時還要觀察花朵形狀和花卉紋理質感，加上色彩的視覺感受才是完整的。

一朵花一片葉，你看到的是立體的花卉，但透過組合，設計出吸引人的外觀造型，視覺的感受就變成一種形式藝術而賞心悅目。

開始構思設計一個花藝作品時，色彩通常已是設計考量之一，但最後通常是「眼睛來決定」，也就是視覺感受！我的意思是色彩想像力並不總是像現實一樣準確，設計好的構圖，常常是要通過對不同顏色的測試與實驗來完成。在這裡，眼睛有著重要的作用，它是唯一能夠準確透過美學養成及大腦思考，告訴我們哪些顏色是缺點？或是需要加入新思維的色彩搭配，創造色彩新組合，以帶來驚喜與火花。

這也是為什麼去花卉市場選購花材時，我喜歡把自己選擇的不同花卉放在一起，感受一下以確認其顏色組合。因明暗、彩度等不同而組合出來的是我想要的協調感與風格，還是衝突的美感？甚至是沒想過的另類驚喜及創意呢？

另外值得注意的是，創作構圖設計時，我喜歡將環境與色彩連結成一個主題氣氛，立體空間與花卉藝術間的關係會強化並加深我們的感官覺受。譬如使用可以隨時間變化成乾燥花的新鮮花卉組合設計，通常會給人一種鄉村感或古樸感，適合放在彩度低、自然質樸的場景做為裝飾布置。而陳列展演在現代簡潔空間中的花藝設計，適合使用鮮豔奪目的花朵，讓作品成為空間中的亮點。

在進行創作時，想像一下花藝作品因場域裝飾布置而有的情境氛圍，如此一來通常可以讓作品更加優化，增添視覺質感，使其更具吸引力。

在本書中，我使用簡單的色彩背景及裝飾來突顯作品。通常是單色背景，在大多數情況下會保持中性，但有時會與主體花藝設計風格連結或對比，目的是突顯作品並保持平衡，或與作品達成協調感。

寫完第三本書之後，我認為大自然的一花一草、生態風景都是我的靈感創作來源，取之不盡用之不竭！憑藉著想像力、主觀性、時尚、新興花材和新色彩（花卉因基因改造而對品種產生的突破性色彩，或花材因加工染色如黑玫瑰或橘色繡球花，或白色蝴蝶蘭經吸取色素變成灰藍等，也就是以前沒看過的花卉色彩），加上花藝技巧的融合，我們可以不斷設計新的事物。並且更了解，花藝為什麼是花卉組合加上感性的色彩就是花卉加上藝術！

Claude　Cossec

同色系花藝

Analogue

花藝

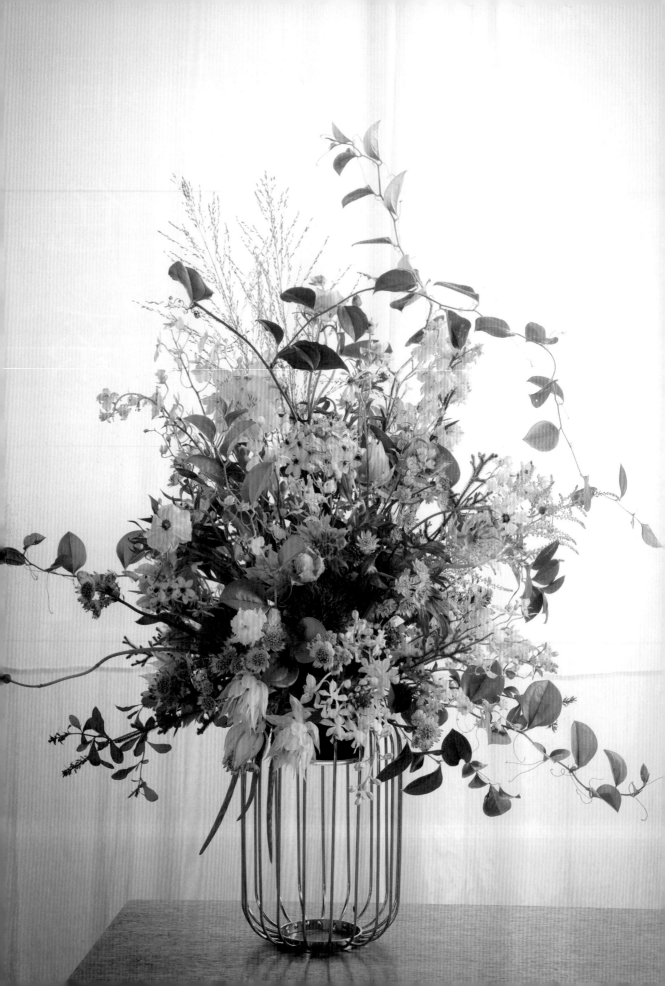

春的樂章

如維瓦第四季協奏曲裡詮釋的盎然春意，眾鳥歡唱、和風吹拂、溪流低語⋯⋯輕柔而穿透的色彩孕育出優美的旋律，串起春的樂章。

為了呈現維瓦第四季協奏曲的春，以柔和粉嫩及半透明絲綢質感為原則來挑選顏色和花材，從半透明的白粉色新娘花，至半透明黃色陸蓮花、水仙百合的質感，呈現出一種清新穿透的感受，搭配上黃綠色的山歸來葉，像是太陽與大地對話著，給人感覺到春天的溫柔與親切對待。

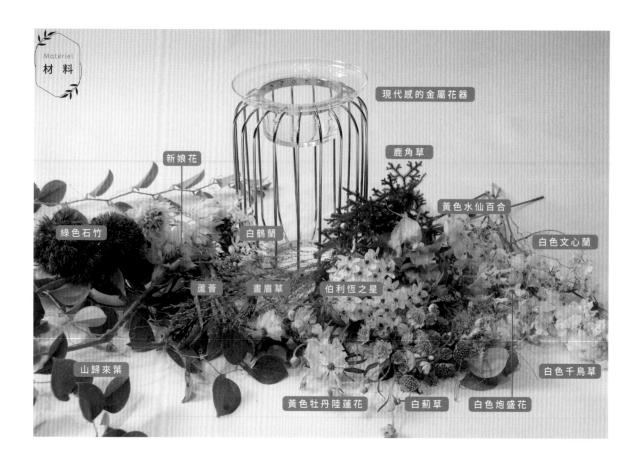

Matériel
材料

現代感的金屬花器

鹿角草

新娘花

黃色水仙百合

綠色石竹

白鶴蘭

白色文心蘭

蘆薈　　畫眉草　　伯利恆之星

山歸來葉

白色千鳥草

黃色牡丹陸蓮花　　白薊草　　白色炮盛花

（1）將海綿外包一層葉蘭，放入玻璃花器中，約露出上端 8-10 公分，以便接下來較好插做設計。

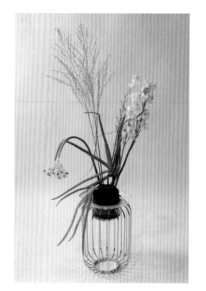

（2）先以線條感的花與葉，設定出作品的高度與寬度比例範圍。

（3）開始加入其他花材，放射狀插做，以山歸來葉做透明層次感及飽滿外型。

（4）往左右兩旁側枝飄動，增加動感。

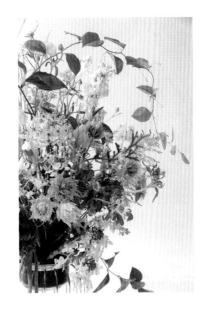

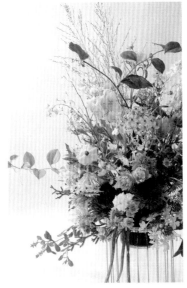

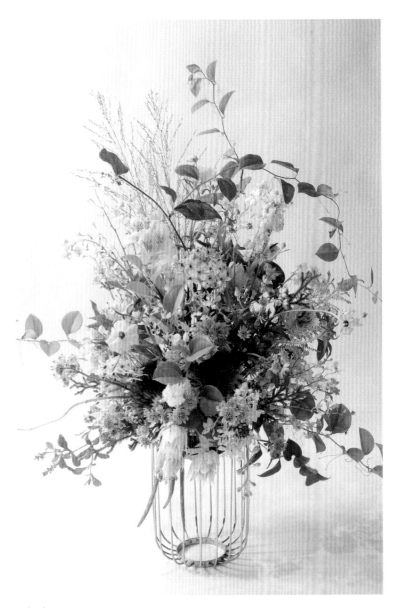

（5）為了讓中間密實，可飾以深綠色葉子，外圍再加強一些淺綠色花材，就會有立體空間感。

（6）整體輕盈通透的色彩，既有明媚春意又有勃發的生機。

幻

。

炫

藍

讓我們捧著炫目的藍與紫踏上不
可思議的阿凡達奇幻之旅，探索
潘朵拉星球的美麗。

藍色有很多種彩度，而這個作品
使用的是亮藍，是一種開放、甚
至狂妄的顏色。因此帶入桃紫色
調的花卉，從鮮紫色、深紫色，
甚至到桃紅色，中間部分選擇以
較深色彩來呈現，讓整個作品不
因亮藍色的外型而失衡，亦能夠
達到安定、穩定的效果，非常奇
幻地展現出未來感。

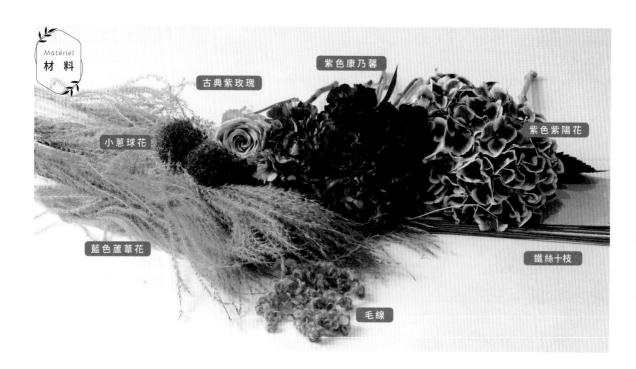

紫色康乃馨

古典紫玫瑰

紫色紫陽花

小蔥球花

藍色蘆葦花

鐵絲十枝

毛線

（1）運用鐵絲捲上毛線，捲大約十枝備用。

（3）陸續綁一圈蘆葦花，當作小花圈底座。

（2）使用結構花束打底的鐵絲，拿六枝綁成一束，再兩枝兩枝向外相捲，形成第一層的花朵狀。再把外層的鐵絲兩枝兩枝相捲，形成第二層的圓，變成一個完整的底座。

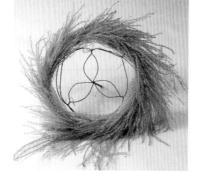

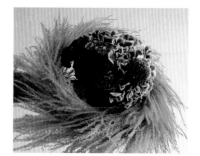

（4）加上花，可先以大花如紫陽花做基底，再開始加上康乃馨、小蔥球花等單枝花。

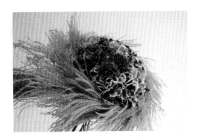

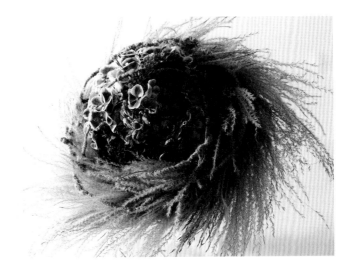

（ 5 ）完成後就會看到像是小捧花一般
　　　可愛又不失質感的花束。

（ 6 ）將抓點用環保膜帶綑綁起來。

（ 7 ）最後將做好的毛線鐵絲裝飾圍繞在蘆葦花上，增加藍與紫色之間層次與漩
　　　動感。

（ F I N I S H ）

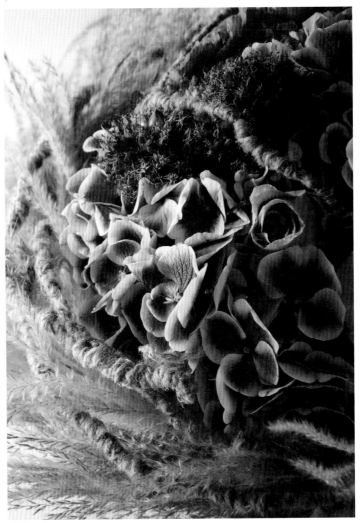

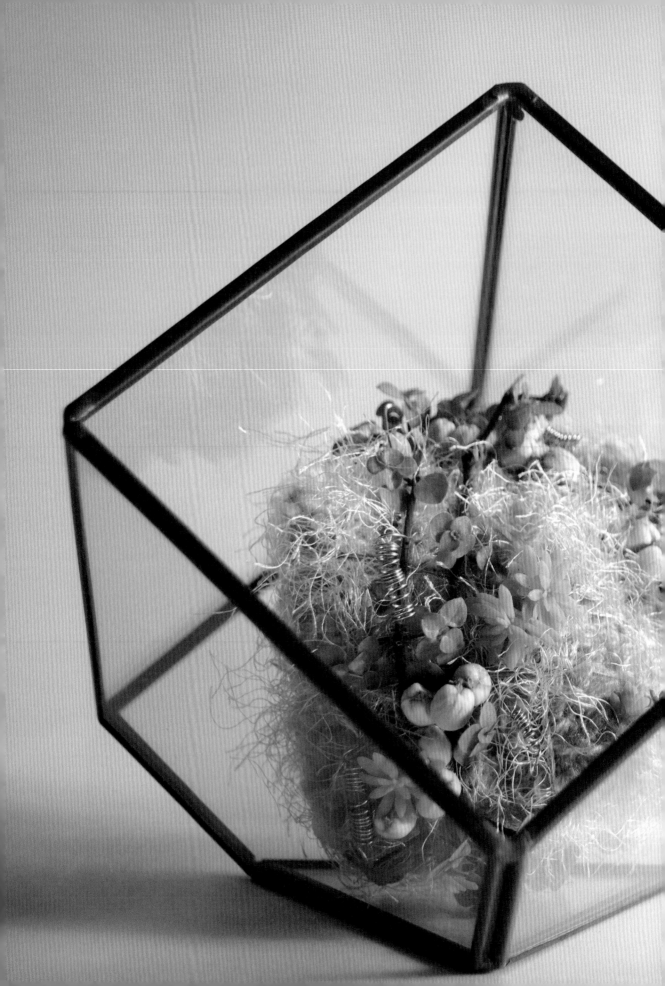

綠
意
微
宇
宙

在大城市裡、在小小空間裡、在
忙忙碌碌的工作中，迷你玻璃小
花房的小風景，是可以讓心靈沉
澱的微宇宙。

將作品做得很小很小不占空間又
太不需要照顧，有時又可以把玩
一下。乾燥的素材微基底，加上
小綠植，今天綠色系，改天是黃
色系，未來或許是銀白色系？

就讓時間成為花藝微宇宙裡的色
彩魔術師吧！

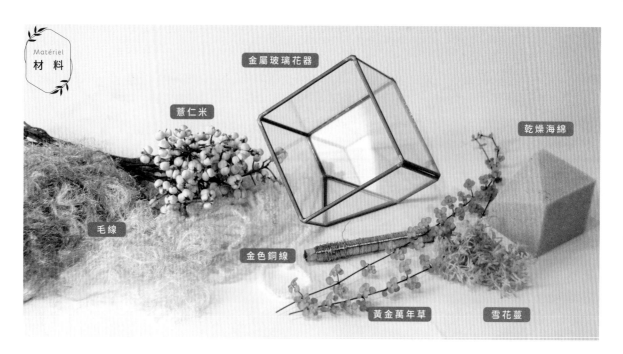

金屬玻璃花器

薏仁米

乾燥海綿

毛線

金色銅線

黃金萬年草

雪花蔓

（1）先將乾燥海綿削成稜角狀，像是金屬玻璃花器一樣的造型，再用毛線纏繞於削好的乾燥海綿上。

（2）再加入第二層細毛線，均勻纏繞分布在海綿上，讓整個幾何形看起來更有毛絨感。

（3）因為毛線沒辦法固定，加上銅線纏繞固定，讓毛線不會散落。

（4）將薏仁米一顆一顆拔下來，黏於毛線上，可有次序地排列，再以黃金萬年草纏繞，看起來更有生命力。

（6）最後要用銅線纏繞固定，為了美觀，可以加上一點小設計效果，用竹籤將銅線纏繞成一小段一小段的素材。

（7）鋪上雪花蔓，再用捲好的金屬銅線纏繞在作品上端，讓作品能與幾何玻璃框架相互呼應，感受金屬與綠植搭配的微妙巧思。

（5）纏繞過程，不只有一面，可以做兩條不同的方向來纏繞。

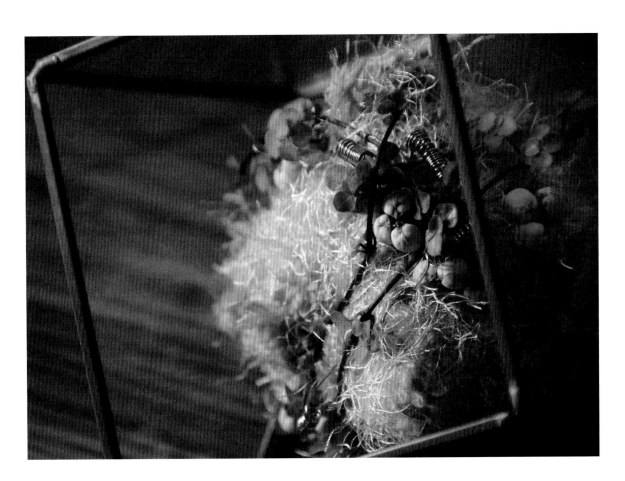

（ F I N I S H ）

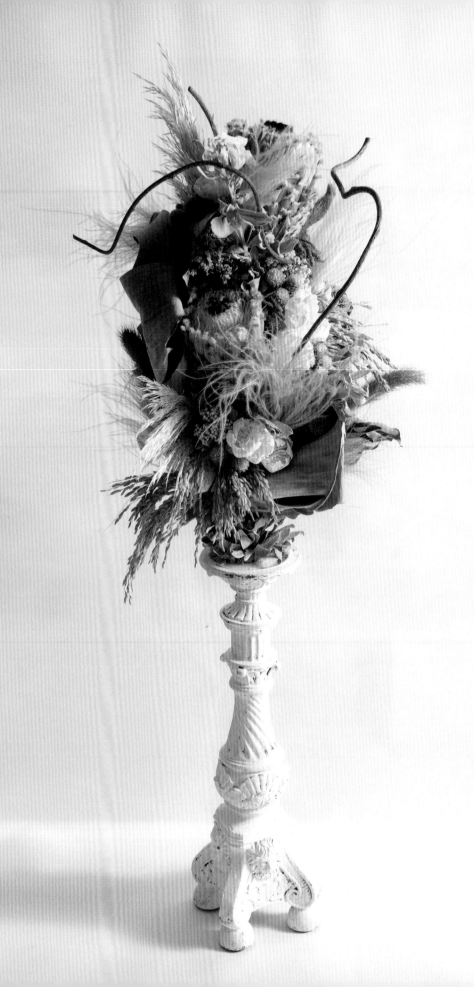

迷幻虛空

花藝與芭蕾舞都是一種律動的藝術，芭蕾舞者輕盈優雅的姿態，舞動飛躍在自己的世界裡卻唯美動人，花材在你的巧思之下，也同樣會有一種遺世獨立之美，花與舞都能演繹出藝術的無限與靈魂。

此作品的色彩靈感來自粉色普羅帝亞花多樣而層次豐富的色彩，因它而延伸出的米白色、灰紫色、棕色、灰綠色和淡黃色，協調地融合在一起。

有時候對呈現色彩沒有想法時，不妨從選定的主花去尋找靈感。如何搭配色彩這堂課，花卉本身就是最好的導師。

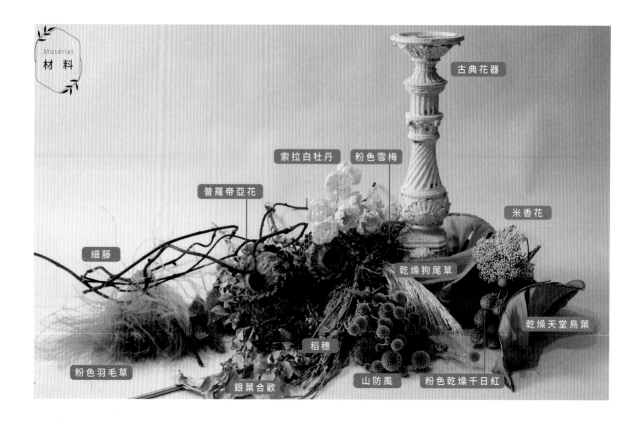

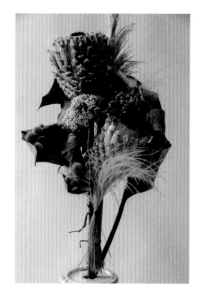

古典花器

索拉白牡丹　粉色雪梅

普羅帝亞花

米香花

細藤

乾燥狗尾草

乾燥天堂鳥葉

稻穗

粉色羽毛草

銀葉合歡　　山防風　　粉色乾燥千日紅

（1）利用燭台孔插入一枝纏繞環保鐵絲的粗鋼筋。

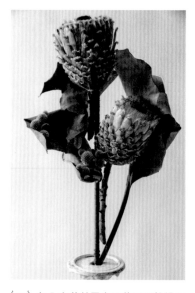

（2）加入主花普羅帝亞花以及乾燥天堂鳥葉，綑綁於鐵絲上，再將山防風剪下，一顆一顆貼在葉片上，增加豐富度。

貼心叮嚀：在綁主花時，可以讓花面向外，除了增加空間感之外，也讓接下來的製作更容易一些。

（3）用綑綁技巧繼續加入小花（粉色羽毛草、米香花、粉色雪梅、稻穗……等）。

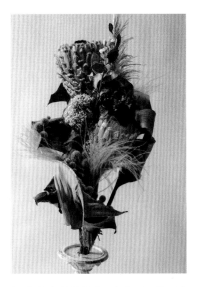

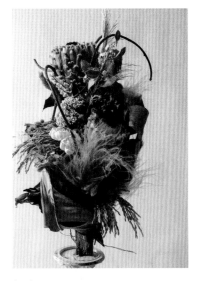

（4）慢慢將植物向下綑綁，覆蓋下端莖部。

（5）加入細藤，增加立體空間，讓整體看起來不壅塞，也達到實與虛的平衡。

（6）最後運用熱熔膠在下端黏上銀葉合歡，遮蔽粗糙的莖部。

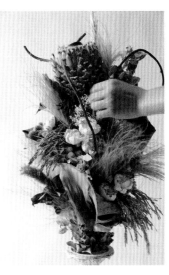

（7）整體插完之後，做最後收尾檢查，可再加入一些讓空間更有變化的細藤，加強律動感，如同芭雷舞的優美線條。

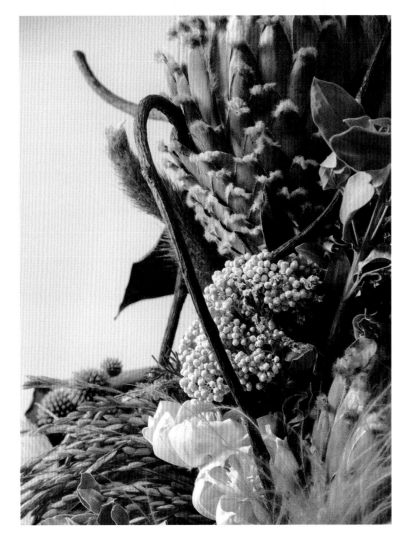

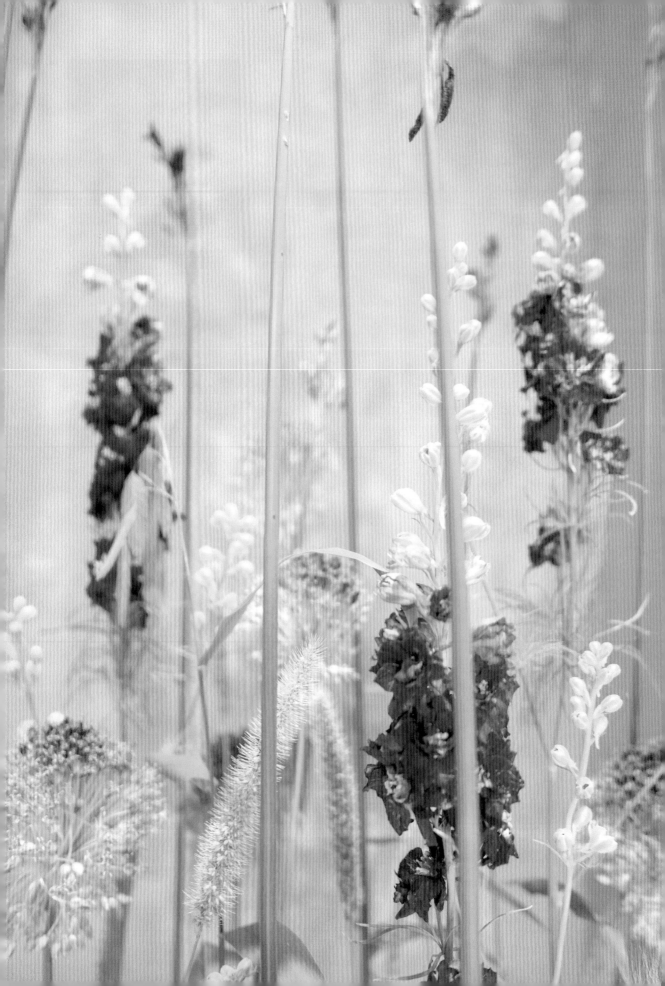

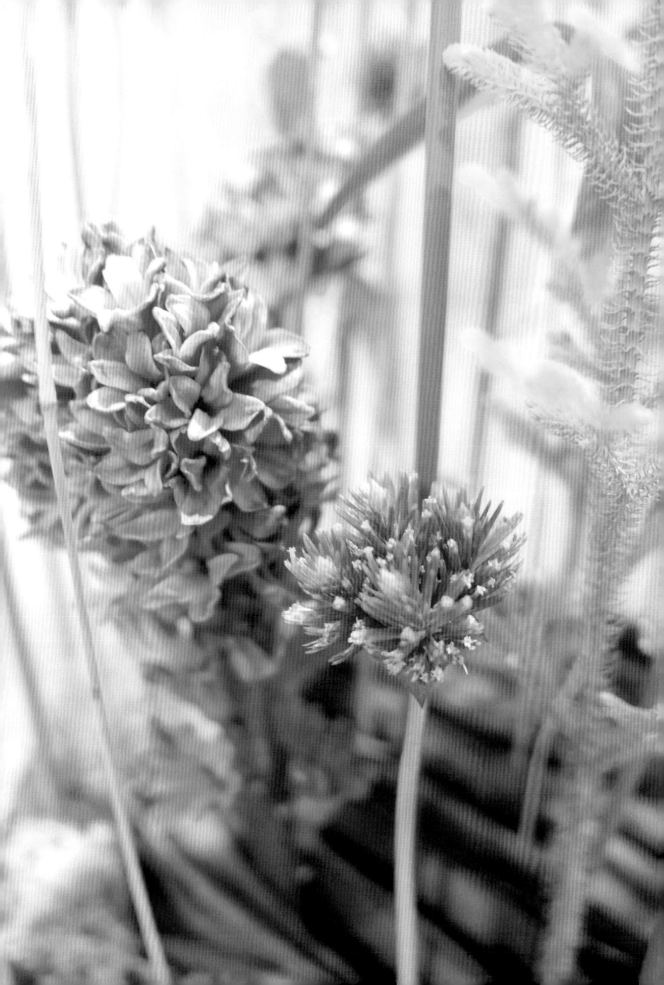

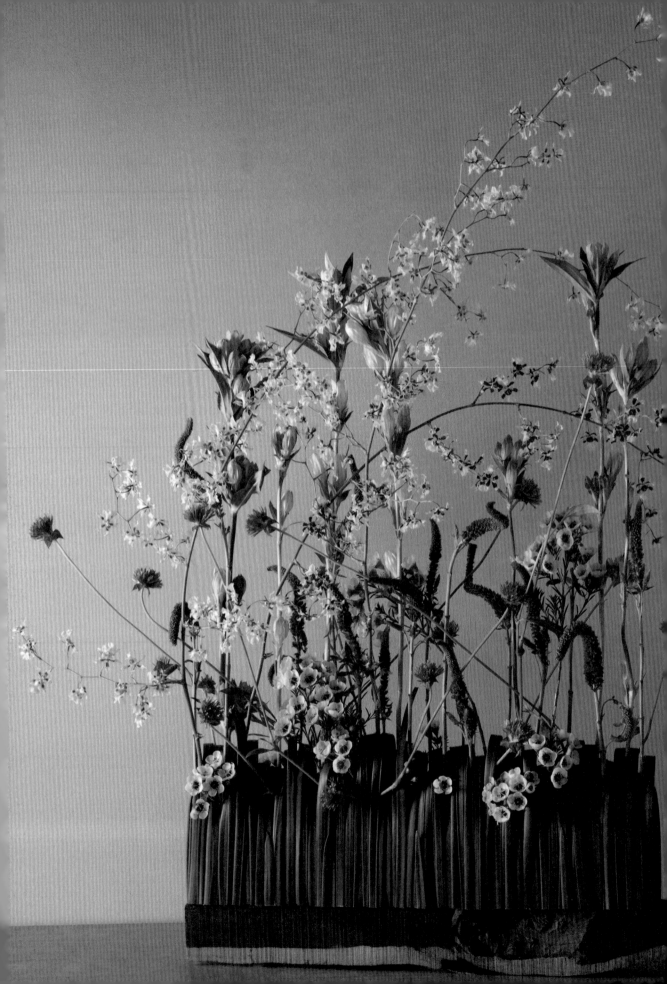

靜止在春天的那一刻

時間是我們的伴侶，每天我們都被時間追著跑，沒有停下來的一刻。當球靜止了時間的流水，靜止在春天的那一刻，那應是最美好的一刻。

春天屬於粉色，因為這個季節是最快樂、最舒服的。因此選定白粉色帶著香氣的雪櫻文心蘭當主花，加入桃色煙火千日紅、桃色追風草，再點綴藍綠色調，讓作品不只有鮮明的桃色，也運用藍綠色穩定整體並突顯色彩層次，散發一種快樂的春天氣息。

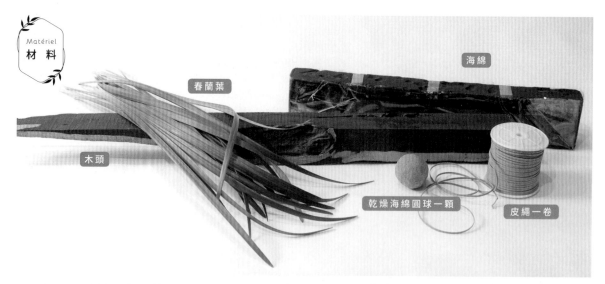

Matériel
材料

海綿

春蘭葉

木頭

乾燥海綿圓球一顆

皮繩一卷

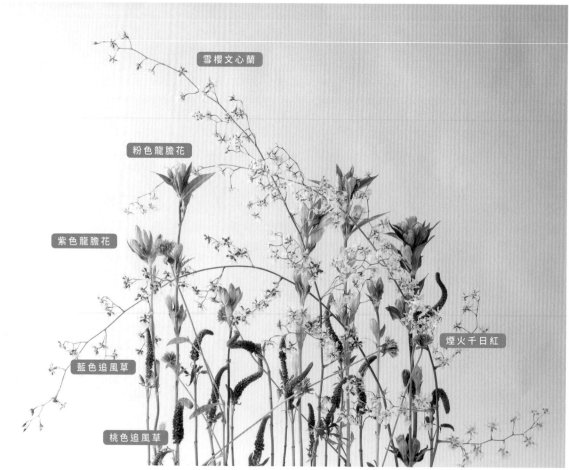

雪櫻文心蘭

粉色龍膽花

紫色龍膽花

煙火千日紅

藍色追風草

桃色追風草

（1）首先將皮繩纏繞於乾燥海綿球上，呈現像網球一樣的色彩與質感。

（2）將纏好的球頂於木頭下方，讓木頭有個平衡設計感。另外，將海綿貼上一層一層的雙面膠，以春蘭葉一圈一圈貼上。

（3）貼滿後的樣子有如拱形橋，再來可做第二層春蘭葉覆蓋，讓整體看起來更厚實。

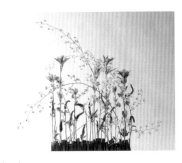

（4）最後，在拱形的春蘭葉上，用平行設計的手法，加入一些春天色彩的花卉，讓整體看起來有輕盈感。

貼心叮嚀：這種花藝技巧設計，在挑花材時，最好挑選較輕盈、有空間感以及小型花來做設計，作品才會有強烈透視。

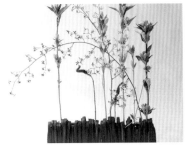

（5）加入其他花材，整體看起來必須輕盈，以便和下方厚實的春蘭葉產生對比美學。

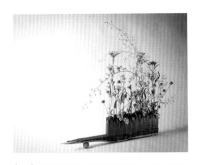

（6）整體設計像是將時間靜止般，停留在春天的花草下，感受舒服的微風。

（ F I N I S H ）

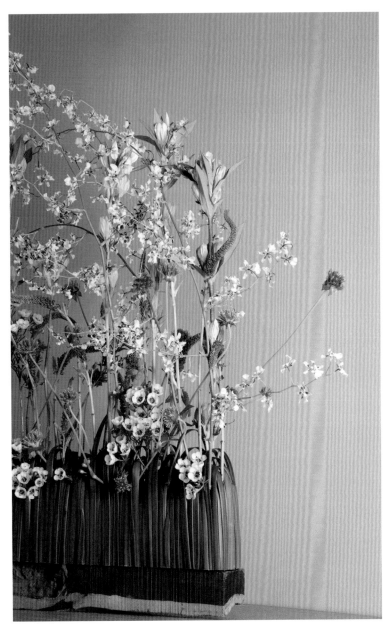

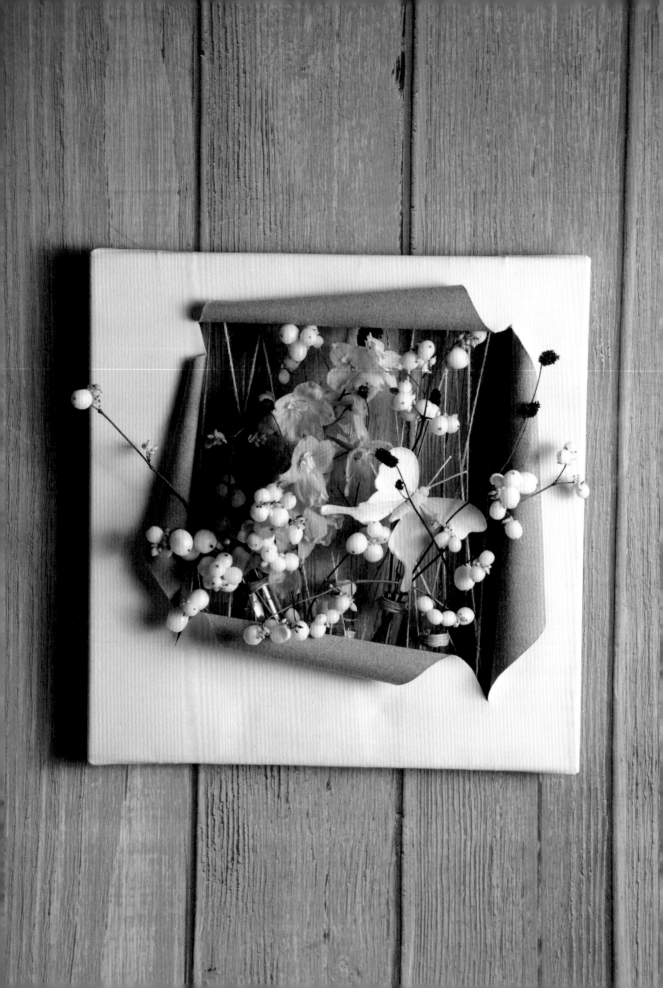

花飛蝶舞

在窗邊的花叢中，蝴蝶與大自然的互動、歌舞悠遊的畫面，喚起我們對大自然的珍惜與守護。

畫布是畫家們揮灑色彩的最佳舞台，然而花草就是大自然恩賜給人們的最美顏料。觀察這些花草的顏色，你會發現真的不簡單，譬如天藍色飛燕草像小星星的花朵中間，有個白色小層次，花朵自己都配好色彩了，不妨就順著難得的天藍色花朵，簡單輕鬆地在白畫布上表現自然純淨的天藍。

設計上先破壞性地把畫布與框架分離，再建構出結構體將畫布突破平面開個窗，創了一個景，讓花與畫無形與有形悠遊其中，享受大自然萬物啟發我們的各種靈感。

Matériel
材 料

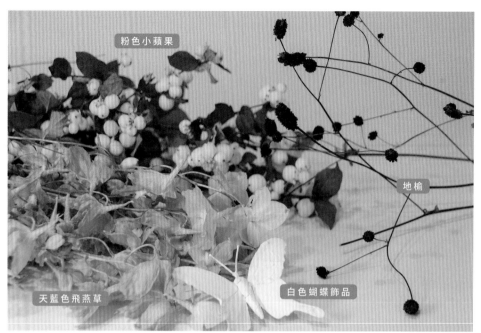

粉色小蘋果

地榆

天藍色飛燕草　　　白色蝴蝶飾品

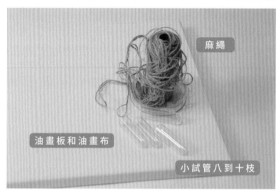

麻繩

油畫板和油畫布

小試管八到十枝

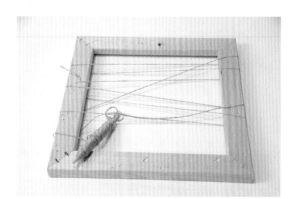

（1）在木框的一面橫向捆上麻繩，以備接下來固定可以使用。

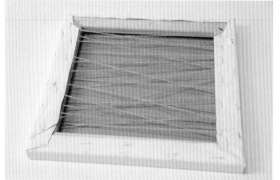

（2）將畫布用釘槍釘在木框上。

溫馨小叮嚀：釘布時，必須拉緊，讓正面的布看起來非常平整緊實。

（3）將正面四邊剪破，做造型。

溫馨小叮嚀：四邊可剪不一樣大小，看起來較為自然。

（4）在木框後方綁上八到十枝試管，就可以開始加入備好的花材。

（5）將花材陸續加進去，以及重要的蝴蝶（是這個作品的靈魂），像是在家裡的某個角落看見蝴蝶飛進帶來愉悅！

溫馨小叮嚀：在加花材的時候，只要將焦點白色蝴蝶飾品以及背景色塊飛燕草掌握住，就可以做得非常完美。也可以按擺放的位置做不一樣的色彩搭配。

（ F I N I S H ）

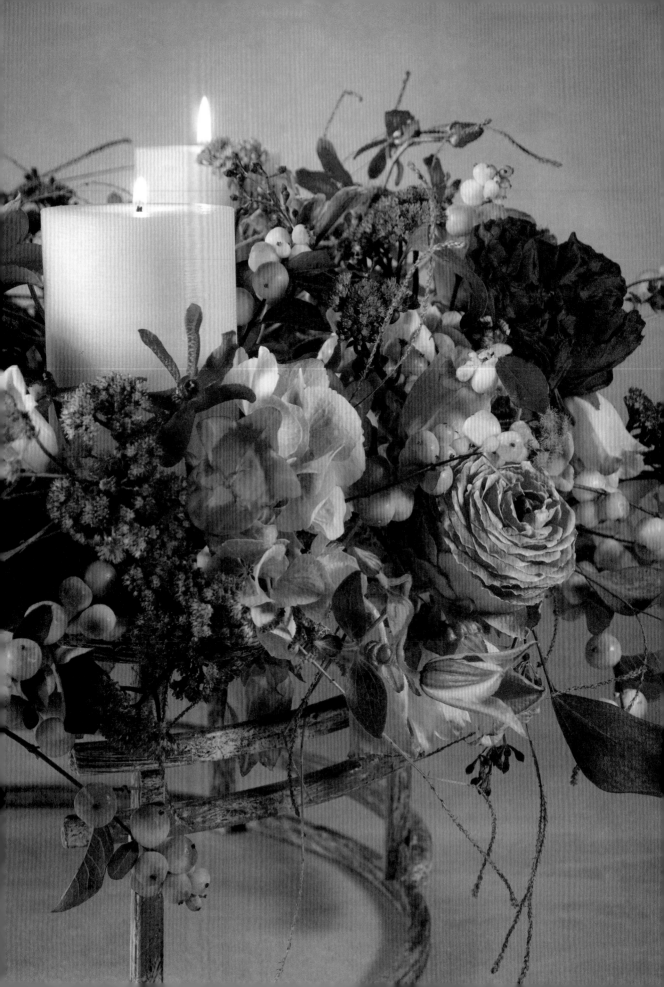

燭宴歡享

在法國有各式各樣的慶祝，環狀設計是最容易與節慶結合的造型，可以依四季不同花材與色彩的搭配呈現季節感。春天裡的萬物甦醒、夏日裡的音樂節、秋的穀物豐收、冬季的雪白印象，乃至聖誕裝飾都可以用此設計來呈現季節的儀式感。

這個作品的變化度非常高，使用白色和粉色即可表現初春；帶入桃色、紅色、紫色，迎接的是仲春。從彩度非常高、色彩範圍較大的作品，再加入紫紅色，便讓浪漫又繽紛的春天來到了初夏。

或是加入一點藍紫色的金線蓮，以大膽一點瘋狂一點的做法來點驚喜，我們需要的就是多重花草色彩的組合設計後，給予大家愉快與歡慶的感覺。

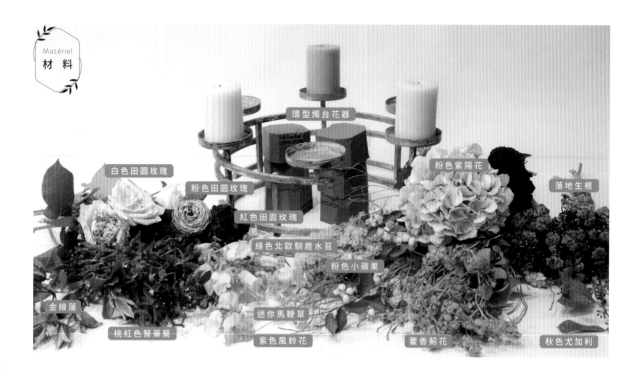

白色田園玫瑰

粉色田園玫瑰

紅色田園玫瑰

環型燭台花器

粉色紫陽花

落地生根

綠色北歐馴鹿水苔

粉色小蘋果

金線蓮

迷你馬鞭草

桃紅色腎藥蘭

紫色風鈴花

藿香薊花

秋色尤加利

（1）首先，將浸泡好的海綿，放到燭台盤上，其中三個海綿再放上蠟燭。

溫馨小叮嚀：海綿高度凸起約 10 公分。燭台可插入鐵絲固定在海綿上，較不易晃動。

（3）上花的第一步先做出環型，插入線條較為跳動的花材，連結六個燭台盤，呈現環狀。

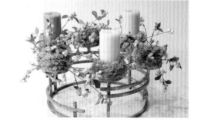

（4）取下紫陽花的側枝，插入海綿底部，讓原來簡單的色彩基礎，增加一些粉色的層次跳動。

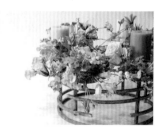

（5）接下來加入一些有層次、花穗較長的花材，像是風鈴花、藿香薊花……等，有層次的花材會讓整體畫面看起來更為生動。

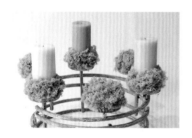

（2）利用 U 字釘將北歐馴鹿水苔固定在海綿上，一方面有直接遮蔽海綿的效果，另一方面也增加整體花環的扎實度。

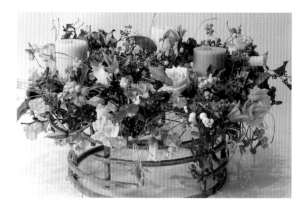

（6）加入一些桃紅色調的花材，增加色彩層次與風情。

（7）最後加入塊狀花材如田園玫瑰，以穩定原來細碎的花，也能延續粉色色彩的連結，增加對作品的視覺停留。

（ F I N I S H ）

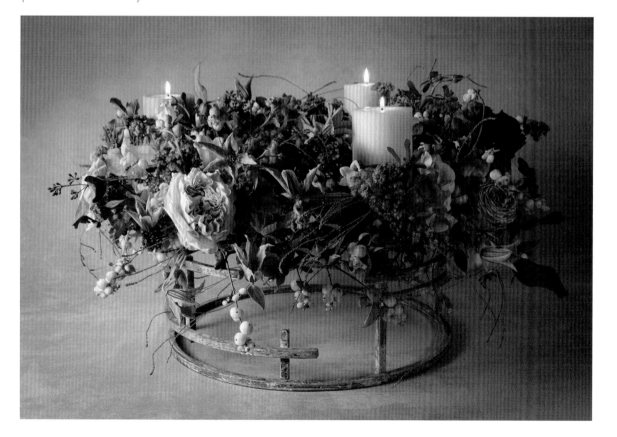

粉紅馬賽克

馬賽克拼貼的多樣色彩，像是日常生活的點點滴滴。將馬賽克幾何線條與花藝設計結合，成為一種創新，讓優雅精緻與幾何現代相互懷抱。

白粉色的羽毛太陽花與桃色的田園玫瑰搭配在一起，再加上帶著珍珠的流蘇裝飾延續白帶粉的樹蘭，是種不會出現大錯誤的溫柔花色組合。但這樣的溫柔又要如何突顯它的與眾不同？這是在色彩創作上很值得追求與挑戰的。

優雅而精緻的法國花藝精神，是要有個人風格而不是一味浪漫，於是以融合著粉色、淡紫、一丁點的黃、湖水綠、咖啡的幾何長方形如馬賽克拼貼般的圓盤當花器，就能撞擊出衝突的對比美感，呈現剛柔並濟的視覺效果。

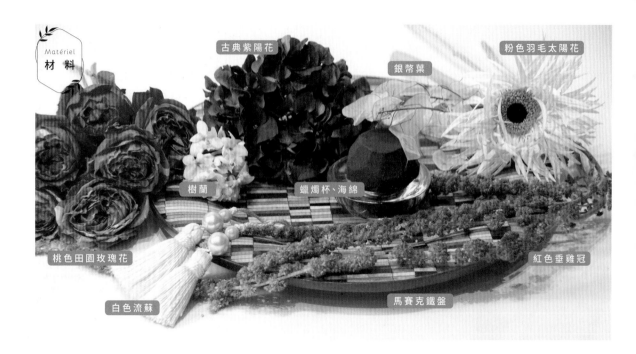

古典紫陽花

銀幣葉

粉色羽毛太陽花

樹蘭

蠟燭杯、海綿

桃色田園玫瑰花

白色流蘇

馬賽克鐵盤

紅色垂雞冠

<div style="writing-mode: vertical-rl">L'esthétisme de l'art floral français</div>

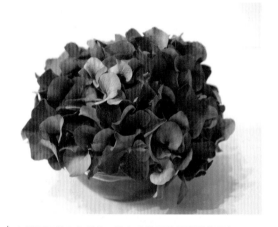

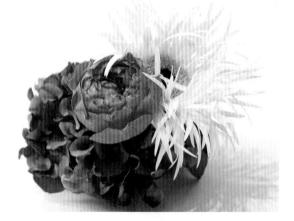

（1）小蠟燭杯裝入海綿後，將古典紫陽花插滿於花器中。

（2）從一側插入羽毛太陽花做出虛空間與質感的變化，加入田園玫瑰，將虛空間做色塊安定，也以桃色田園玫瑰讓粉色與古典紫陽花做融合。

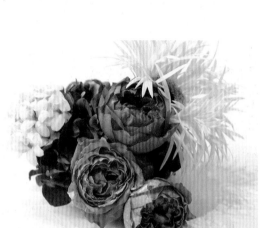

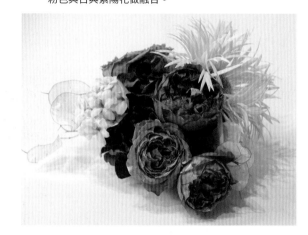

（3）於另一側加入粉色樹蘭，與粉色太陽花呼應，也隱約露出一些古典紫陽花的深色色彩。

（4）加入一點半透明材質的銀幣葉，讓深色的花材有一點呼吸的空間。

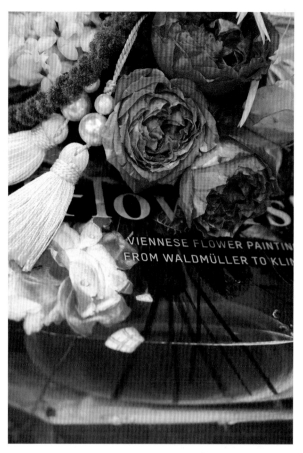

（5）加入垂雞冠和流蘇做出線條，讓質感有些微變化，增加
一點絲絨質感，與幾何馬賽克盤搭配做出視覺的反差。

（ F I N I S H ）

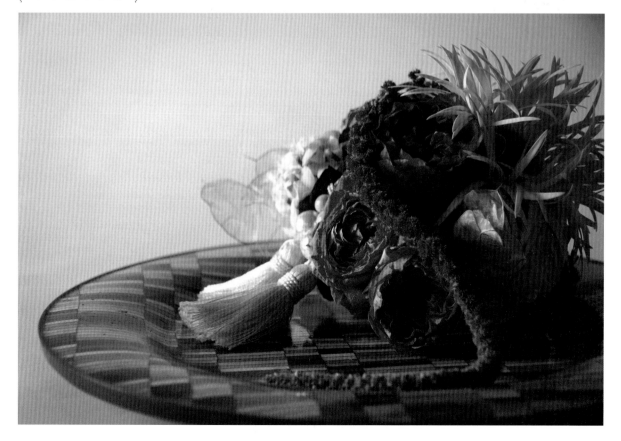

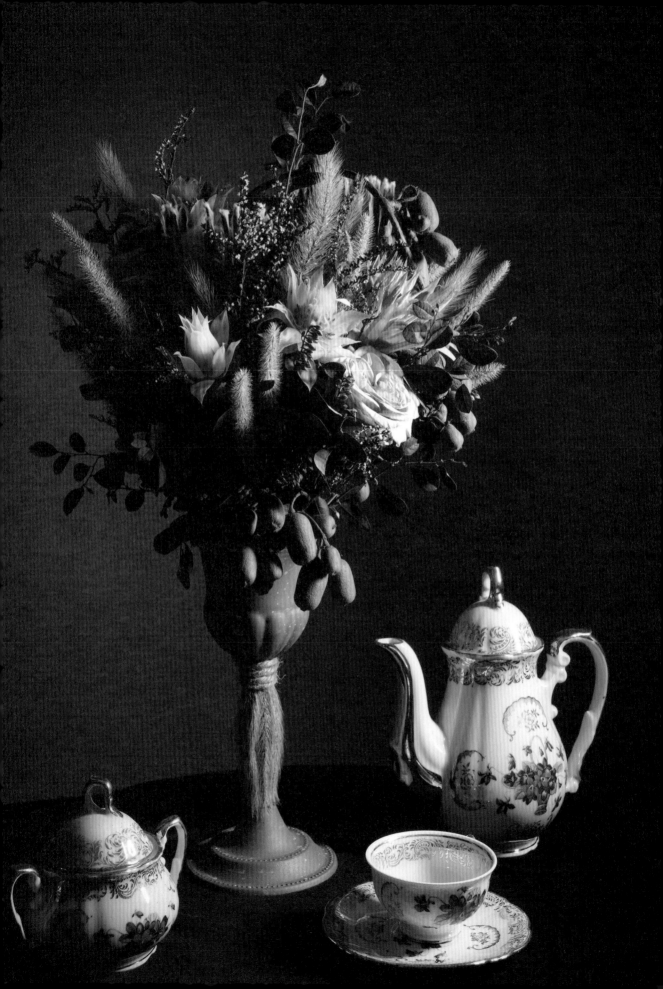

花想花香

美好的下午茶時光搭配上復古色調的餐桌花藝設計，令人不禁回想到羅浮宮裡的一幅幅人物繪畫，時間彷彿回到文藝復興時期。

復古色調的花材搭配重點是，選擇帶著灰色調及霧面或毛面質材來表達時間的軌跡，如綠色狗尾草是毛面並帶著灰色調芥末黃的綠，而不是綠意盎然的綠色。

另外，再選擇一些可乾燥的花材，讓整個作品在時間的催化之下都有不同階段的美麗。

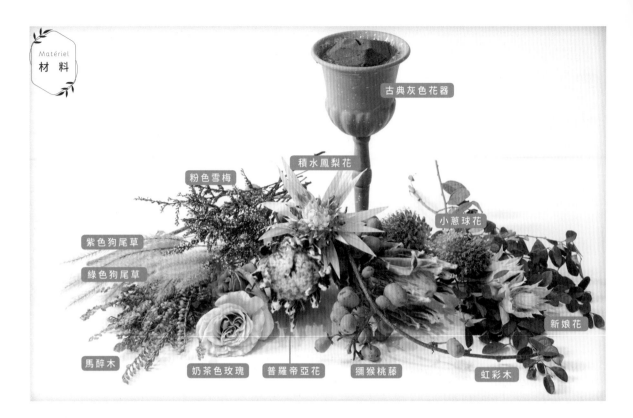

古典灰色花器

積水鳳梨花

粉色雪梅

小蔥球花

紫色狗尾草

綠色狗尾草

新娘花

馬醉木

奶茶色玫瑰　普羅帝亞花　獼猴桃藤

虹彩木

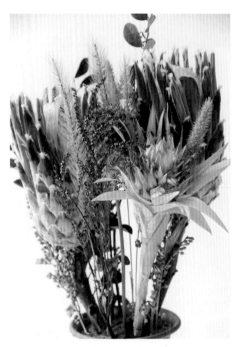

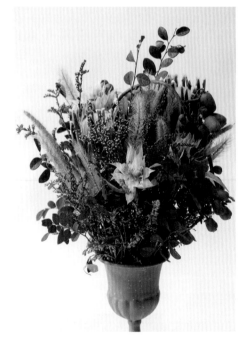

（1）將海綿裝入花器內，以小放射、中心向外擴張方式插入花材，主花（普羅帝亞花、積水鳳梨花、小蔥花球）做焦點，搭配其他點綴花材（狗尾草、雪梅、馬醉木……等），即成為半成品。

（2）最後將其他花材（新娘花、乾燥葉材……等）配置進盆花，即完成上端花藝插座設計。

貼心叮嚀：在製作盆花時，一定要注意瓶口周圍是否完整用花材將海綿覆蓋，若海綿露出會破壞盆花的完整性喔！

L'esthétisme de l'art floral français

（3）上端完成設計後，再加入一些自己的巧思，將古典花器做些小變化，例如運用紫色狗尾草與麻繩綑綁，增加花器整體質感。

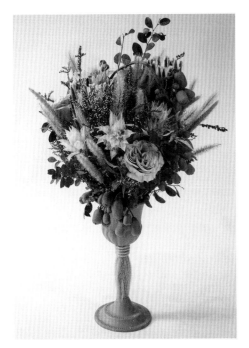

（4）最後就完成我們的作品，再搭配下午茶的點綴，彷彿回到文藝復興時期，來一場浪漫的邂逅吧。

紫絲絨

法蘭西絲絨優雅而尊貴，以雞冠花的絲絨感為發想，做色彩質感上的花藝魔法。

選用紫色時，可以從淺紫到深紫，再帶入深紅色，讓原來簡單的紫色多了一點高雅與質感變化，更可以因不同彩度，撞擊出新的感受。

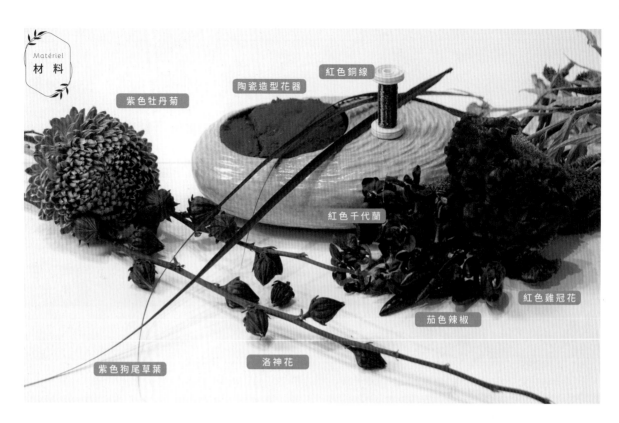

紫色牡丹菊

陶瓷造型花器

紅色銅線

紅色千代蘭

紅色雞冠花

茄色辣椒

紫色狗尾草葉

洛神花

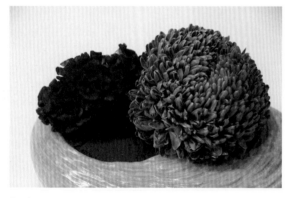

（1）首先，將海綿放入花器內，高度略齊花器口。接著插入主花，利用牡丹菊側邊插入，襯托花器造型與色彩，再加入雞冠花。

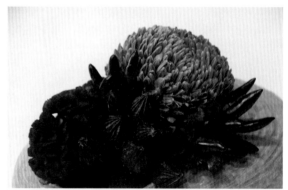

（2）陸續加入一點點不同花形的材料，看起來更有質感上的變化，表現出紫色系的多層次。

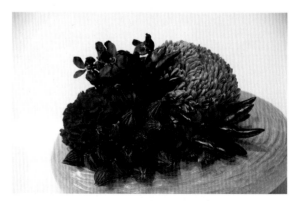

（3）加入蘭花做造型修飾，讓紫與紅做協調，也看起來更有魅力。

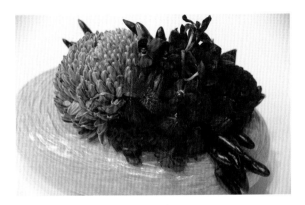

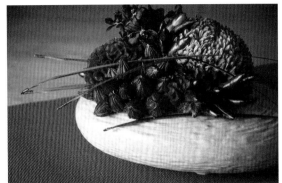

（4）最後做收尾的動作，檢查每個細節是否完整。

（5）加入紫色狗尾草葉，尾端以銅線修飾，這樣不僅看起來
有線條的覆蓋，也讓整體設計看起來更有韻律和呼吸感。

（ F I N I S H ）

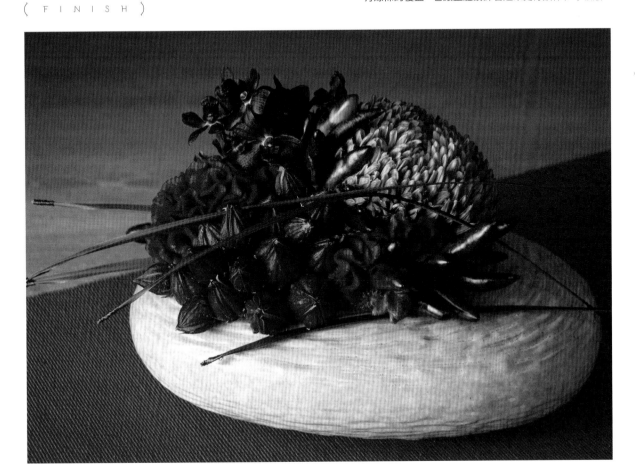

向陽女孩

日常生活中法國買菜籃與花的相遇!

彷彿從田野間採集無數祝福的花草,飽含鄉野間陽光的熱情、大自然的芬多精,傳遞出悠閒自在、享受著生活的美好。

這個作品的重點在於同一個色系裡,運用了不同質感、造型、明暗度的花材,產生色調的變化。再佐以橘色調加點紅色,甚至加上一點紫色、咖啡色,呈現出多層次又不衝突、看似同色系卻有小對比的概念,來表達悠閒鄉間野趣,質樸中卻又有種耐人尋味的美。

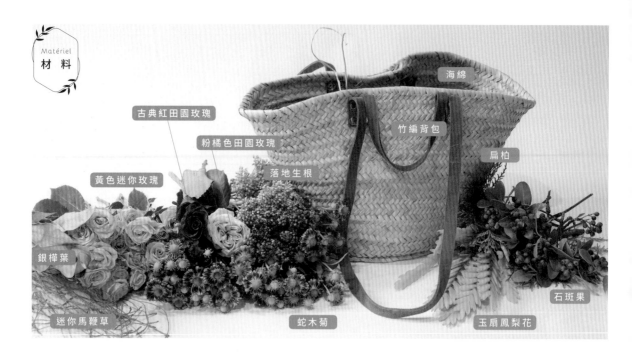

海綿

古典紅田園玫瑰

粉橘色田園玫瑰

竹編背包

扁柏

黃色迷你玫瑰

落地生根

銀樺葉

石斑果

迷你馬鞭草

蛇木菊

玉扇鳳梨花

（1）將海綿固定於竹編背包裡，綑綁在背包上。

（2）先以線條型花材、扁柏打底，以其中一邊放射的方式拉出空間，再加入玉扇鳳梨花分布出色彩面。

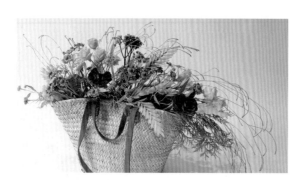

（3）開始加入小花（迷你玫瑰、蛇木菊……等），提升整體豐富度與量體。

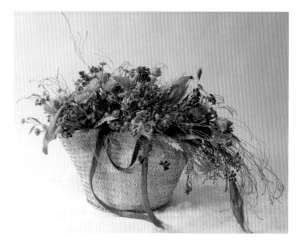

（4）最後加入一些銀樺葉等面狀葉材，一方面安定鮮豔的黃色色調，也提升咖啡色與黃色的融合，更有秋風鄉野情懷。

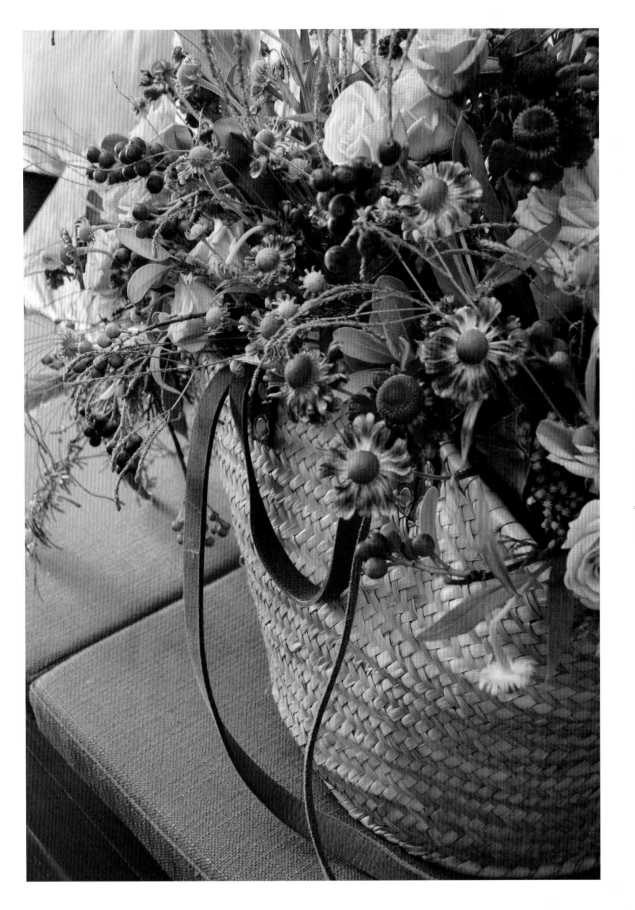

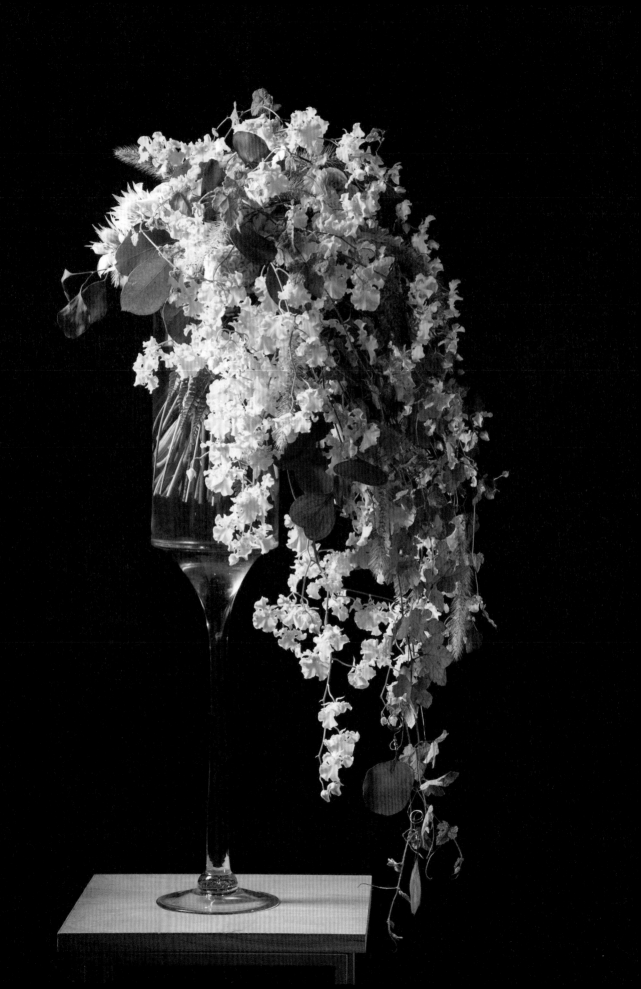

金秋瀑布

最美的瀑布在秋季，當秋天的陽光照射在瀑布上，閃耀如黃金般光芒那一刻，給予我們深秋的愛與祝福。

台灣文心蘭近年來品種繁多，色澤光耀迷人，飽滿的黃如陽光般燦爛，如此耀眼的黃，只要再搭配上少許的秋色尤加利和橘色田園玫瑰，不同質感的淡粉、鵝黃色和多種綠材，可以將鮮艷的黃襯托得更有深度。深淺色彩的變化，追逐光與影的設計，使得文心蘭的鮮黃顯得有股神祕吸引力。

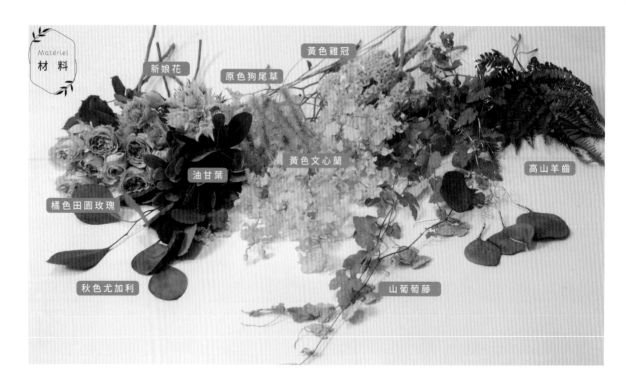

黃色雞冠

新娘花　　原色狗尾草

黃色文心蘭

油甘葉

高山羊齒

橘色田園玫瑰

秋色尤加利

山葡萄藤

（1）用兩枝鐵絲架在文心蘭兩側，以
　　花藝膠帶纏繞起來，讓文心蘭可
　　以彎曲成L圓角，以助更流暢地
　　呈現瀑布下垂的造型。

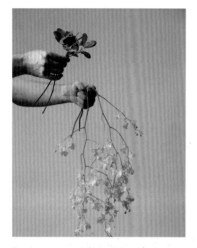

（2）首先將兩枝油甘葉加在文心蘭下
　　端，讓下端扎實。

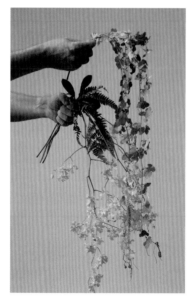

（3）接著加入狗尾草、秋色尤加利、
　　山葡萄藤等線條形花材，讓瀑布
　　線條更明顯。

貼心叮嚀：拉瀑布線條的同時，也要注意
上端的扎實度，要持續加入葉材，讓手握
的地方能更舒適。

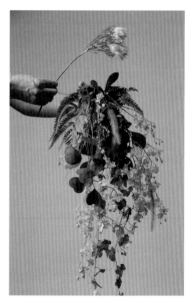

（4）加入新娘花、田園玫瑰……等花
　　材，讓瀑布外型有了高度與寬度，
　　更能流暢地銜接下垂瀑布幅度。

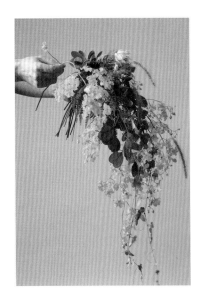

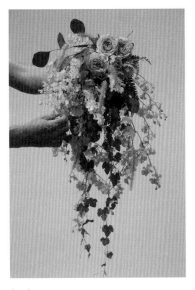

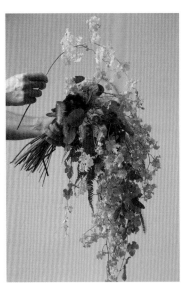

（5）繼續加入一些增加瀑布立體空間的材料，如狗尾草、文心蘭……等，增強整體造型的厚實度。

（6）最後再加入田園玫瑰、新娘花，點出焦點，感受秋天豐富飽滿的古典瀑布型。

貼心叮嚀：記得在加入主花的同時，必須在最後再覆蓋一層葉材，讓玫瑰枝梗不會曝光。

（7）再以文心蘭、山葡萄藤等垂墜素材，做第二層次覆蓋。

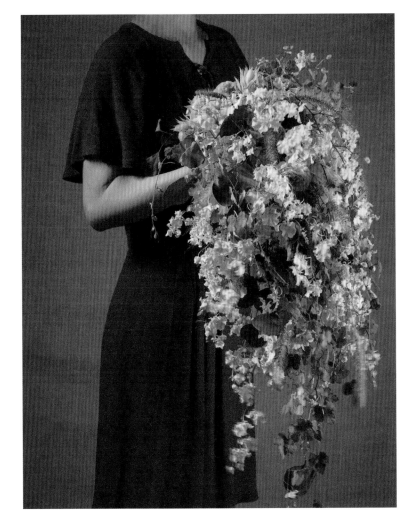

（ F I N I S H ）

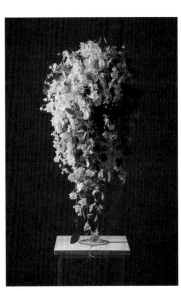

單色系
花藝
Monochrome

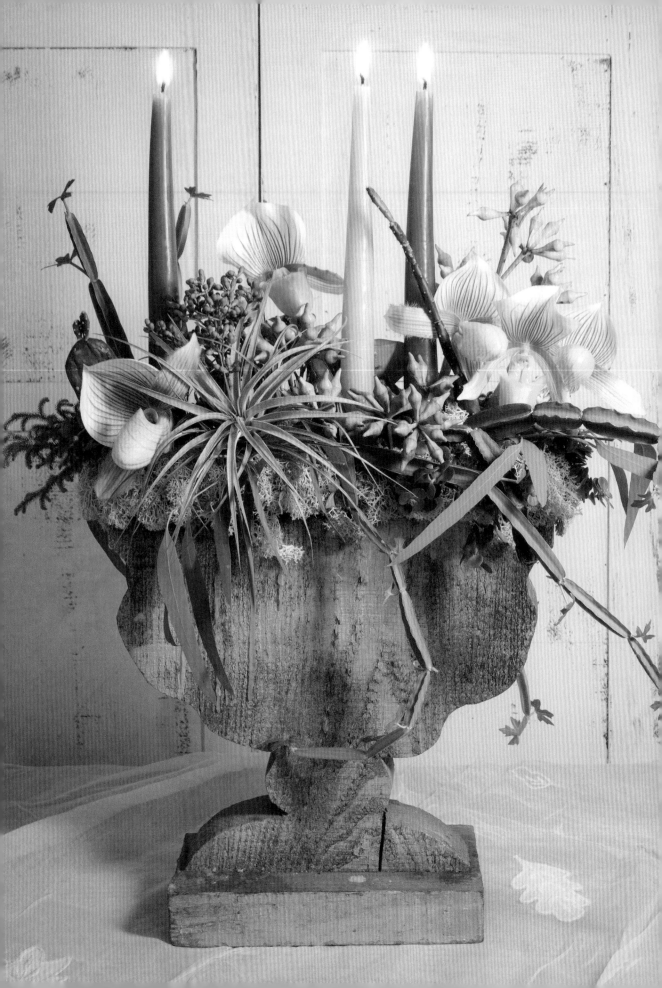

走進希臘神話的殿堂

就讓雅典娜女神白灰色的形象，帶領大家走進神話、宗教與文史學殿堂，重現希臘古典藝術的巔峰。

綠色是大自然生命力的象徵，以深淺不同質感的綠色植物，搭配白灰色系木質花器呈現出歷史氣息。挑選花材時，綠色拖鞋蘭本身多層次的綠是個關鍵，其花朵的構造和顏色，是植物的巧思，有了它的加入，則能融合白色與綠色，形成有變化的綠。

蠟燭的顏色也能有不同選擇，可以是延續深淺的綠，或者加點黃色，更能顯出整個作品的和諧與上下色彩的視覺平衡。再大膽一點選擇綠的對比色，如桃紅、粉紅等，就又是另一種氛圍了。

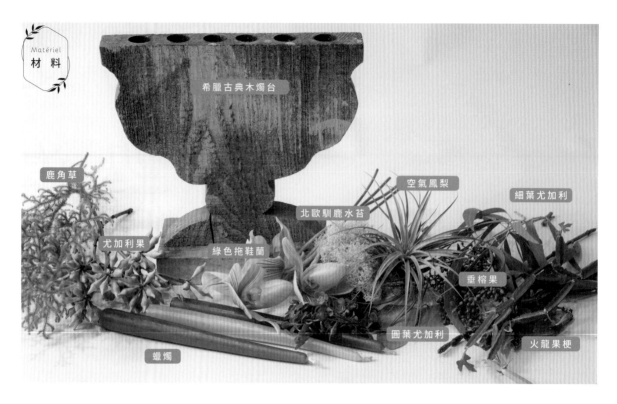

希臘古典木燭台

鹿角草

空氣鳳梨

細葉尤加利

北歐馴鹿水苔

尤加利果

綠色拖鞋蘭

垂榕果

圓葉尤加利

火龍果梗

蠟燭

（1）海綿用玻璃紙包覆後，運用雙面膠將海綿黏於木花器上。

（2）用馴鹿水苔將海綿外層的玻璃紙包覆。

（3）將鐵絲折成 U 字型後插入蠟燭底部，以便固定於海綿上。

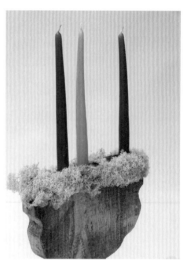

（4）將深淺綠色的蠟燭以不對稱方式插於海綿上。

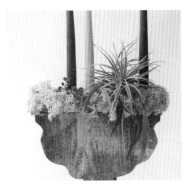

（5）花材部分，首先加入空氣鳳梨與
　　一些葉材類，如細葉尤加利。

貼心叮嚀：空氣鳳梨固定時，可用鐵絲稍
微綑綁後（以不傷到花為主），再插入海
綿。

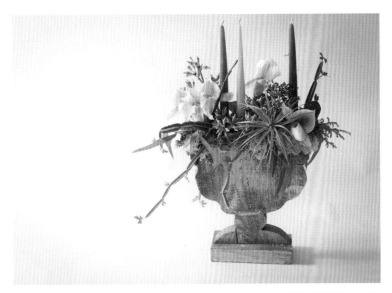

（7）最後加入一點有跳動感的尤加利果、鹿角草……等，來增加整體律動，並帶
　　出黃綠色系之間的融合。

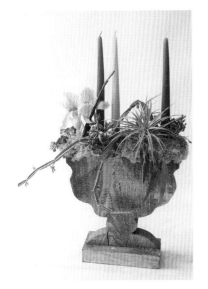

（6）加入其他花材如拖鞋蘭、火龍果
　　梗、尤加利果等等，以「群組」
　　的方式安排花材位置。

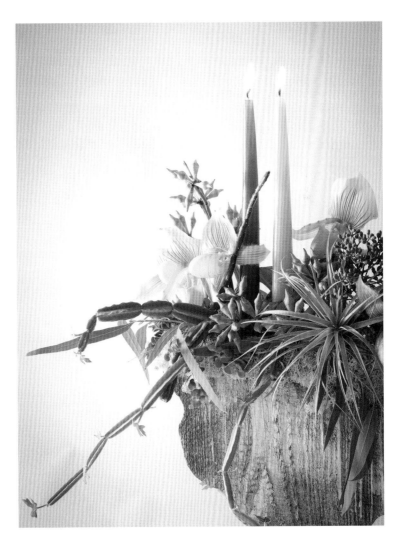

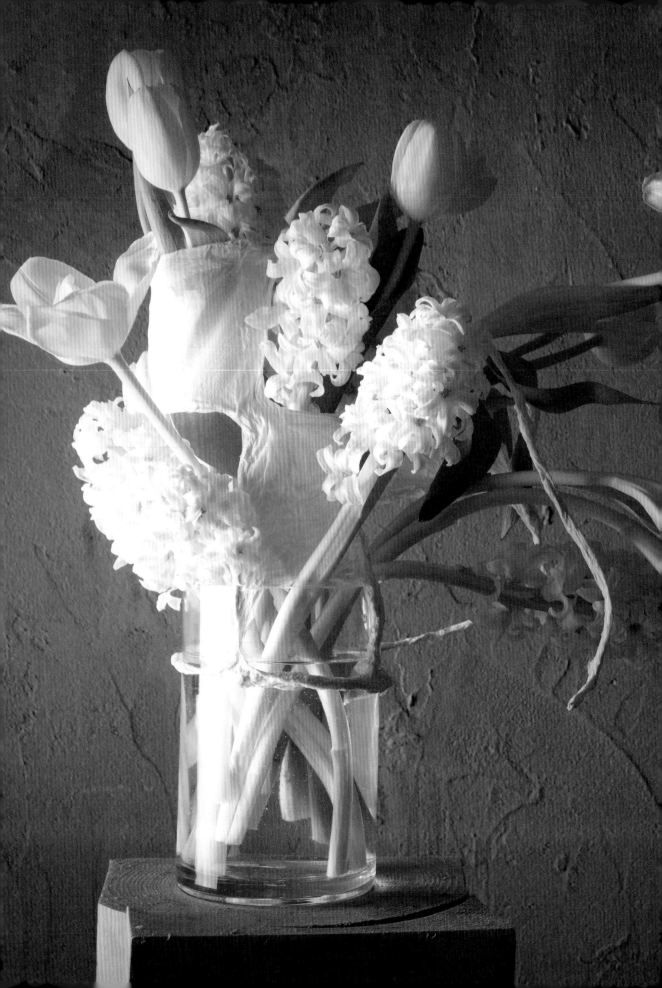

白色牆角記憶

記憶裡牆角的花，總是默默地開，展現自有芳華。也許不是最美最耀眼，但繁忙的匆匆之中，有時不經意的一眼，總讓人心生歡喜愛憐，是記憶裡重要的存在。

白綠色系是我個人很喜歡的一種花藝色彩組合，很像牆角的花，純粹而恬靜，但創作時每每都想，要如何突破？

這次用了白色鬱金香半透感搭上乳白扎實的風信子，讓白色透過花的不同質感，在楚楚動人之中又有一種生氣勃勃的躍動。

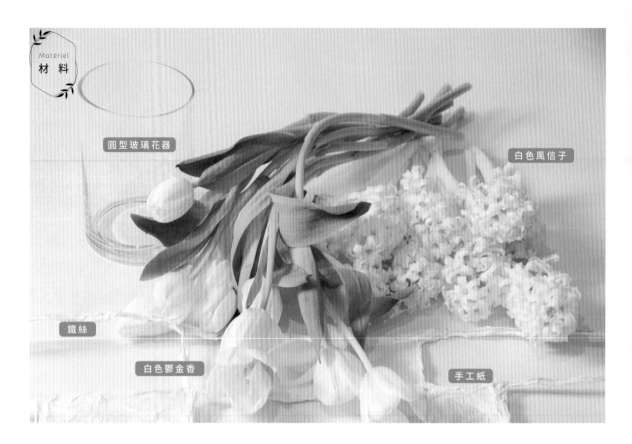

圓型玻璃花器

白色風信子

鐵絲

白色鬱金香

手工紙

（1）用鐵絲接成一個長方形，再用手工紙纏出實與虛的小方塊的鐵絲結構。

（2）將鐵絲結構做各種彎曲（可依照每天的心情，自由隨性地做不一樣的彎曲），最後架於玻璃瓶上，當作這次的設計。

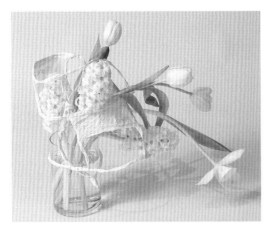 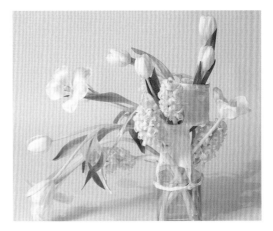

（ 3 ）利用自由的架構，讓風信子與鬱金香能夠盡情發揮
自然的姿態。

貼心叮嚀：鬱金香是有線條感的花材，可以用來做其中一邊的
空間延展，看起來更有律動。

（ 4 ）可將半開鬱金香花瓣輕輕由內往外推開，讓本來簡
單的白色花卉，增加不同表情。

（ F I N I S H ）

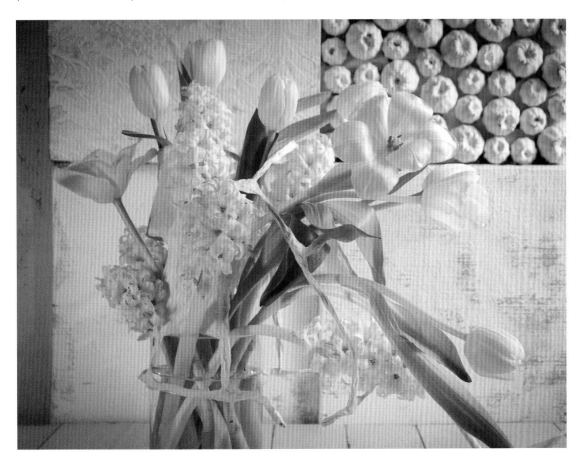

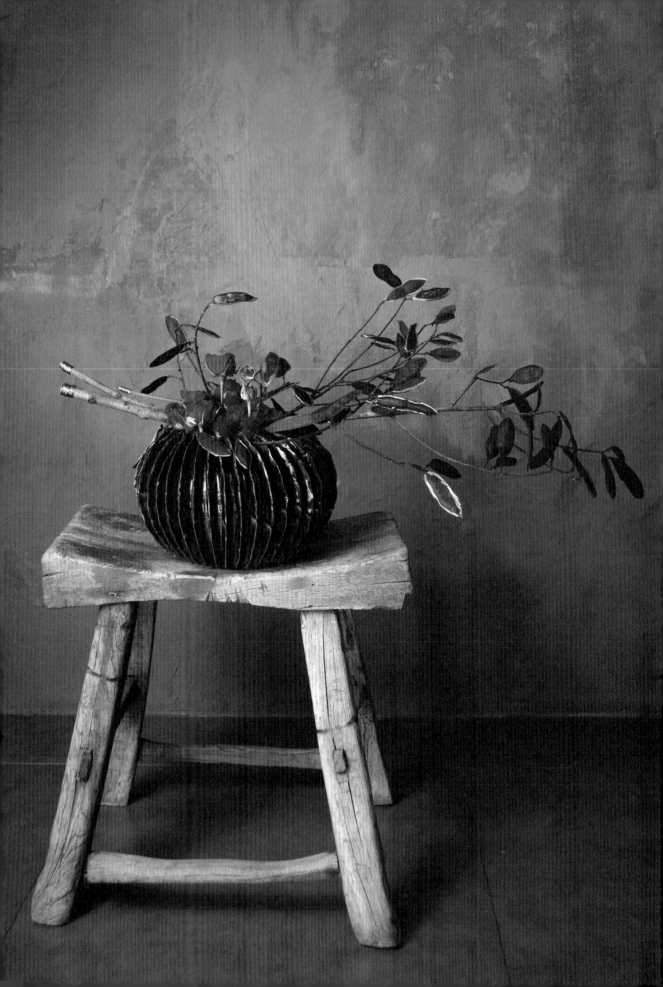

如初心

一抹紅

這個陶藝品是我年輕時在法國參加花藝比賽獲得的獎品之一，每次看見它就想起自己對花藝的熱情、經歷的無數挑戰，及一路以來對花藝的堅持與喜愛未曾停止過。

紅色很適合表達勇氣及熱情，利用色彩的象徵意義，以玫瑰和千日紅的不同質感，讓單純的紅產生變化，再加點金、加點榮耀、加點愛。

期許自己對花卉藝術的愛一如初心，永保好奇與創新。

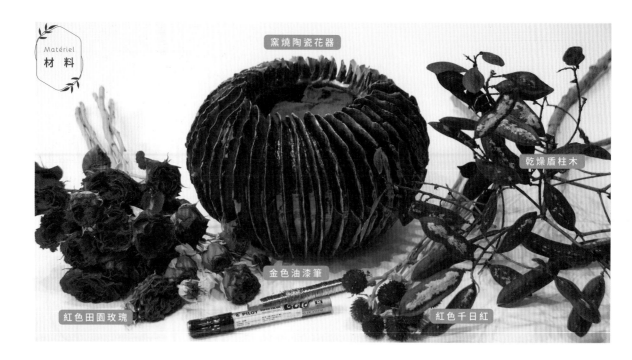

窯燒陶瓷花器

乾燥盾柱木

金色油漆筆

紅色田園玫瑰

紅色千日紅

（1）用金色油漆筆將盾柱木外緣塗上金色油漆，延伸花器與盾柱木色彩光澤度。

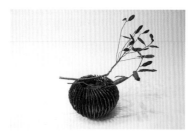

（2）將海綿放入陶器，海綿固定在離花器口約 3-5 公分處。利用鐵絲，將塗好金色光澤的盾柱木固定上去，讓盾柱木往其中一邊飄動，如同葉片隨風般飛揚。

（3）在盾柱木枝條的底端，纏繞一小段金色銅絲，讓原來粗粗的樹枝有個光亮的收尾。

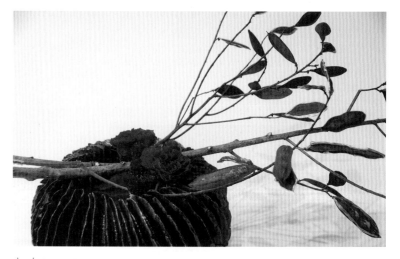

（4）在海綿中插入紅色田園玫瑰，以些微的層次做色彩鋪底，也一併遮蓋海綿。

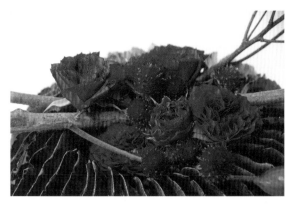

（5）將田園玫瑰露出來多一些，而紅色千日紅在下端，讓紅色展現出不同層次與質感，綻放四射的熱情。

（6）最後加入的花材可做一點層次高低，加入一些盾柱木，讓盾柱木延伸回來中心，也讓整體看起來更豐富。

（ F I N I S H ）

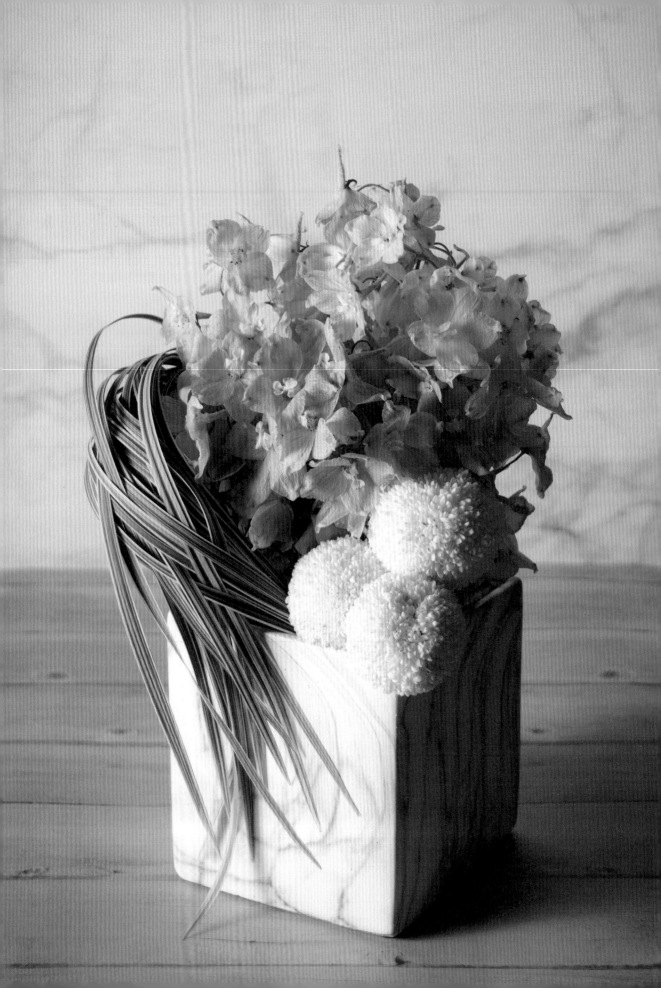

編織碧藍與白雲

常常有學生問我，設計花藝時是色彩重要？還是造型重要？先選花器還是花材？

花藝設計這門學問所有的問題都不能切割來看。每一次的設計都要考慮到色彩、質感、花型、線條，對稱平衡與不對稱平衡等等，是一連串的思考。

色彩透過視覺開始，進而延展到知覺、思想及象徵意義，而花藝設計則是組合了色彩，加上花卉本身的質感及花型，傳遞出作者的風格和想法。

比方這個作品是先有了很有個性的花材 —— 白色乒乓菊，想要表現出清爽的夏天，那就搭白色花器，利用斑葉春蘭和飛燕草，細膩地將線條編織，交揉出碧藍與白的純粹；若想要有個性對比強烈一點，可以搭配灰黑色或灰色花器。

所以花藝設計是多樣貌的，有了技巧加花藝理論，再加上多觀察周邊事物，創作的靈感泉源將源源不斷。

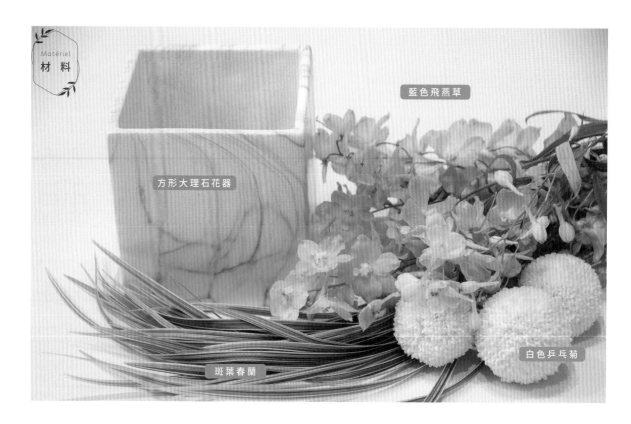

藍色飛燕草

方形大理石花器

斑葉春蘭

白色乒乓菊

（1）將斑葉春蘭做編織，一把一把以
鐵絲捆成一小捲後，插入海綿中。

（2）再將其中幾枝斑葉春蘭另外插入，
末端做編織技巧。

（3）以群組色塊方式做設計，加入飛
燕草打底色彩。

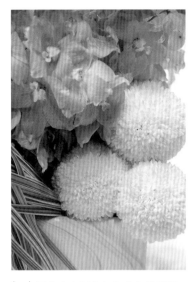

（4）最後在右下角加入白色乒乓菊，給人簡單的白皙感，放在家裡每一個角落都清爽舒適。

溫馨小叮嚀：在挑選花材時，最好能同時具有點、線、面，如這次的設計，飛燕草為點狀花，斑葉春蘭為線條，乒乓菊有一個色塊面，依照這樣的方式來挑選花材，每一次都會是完美的呈現。

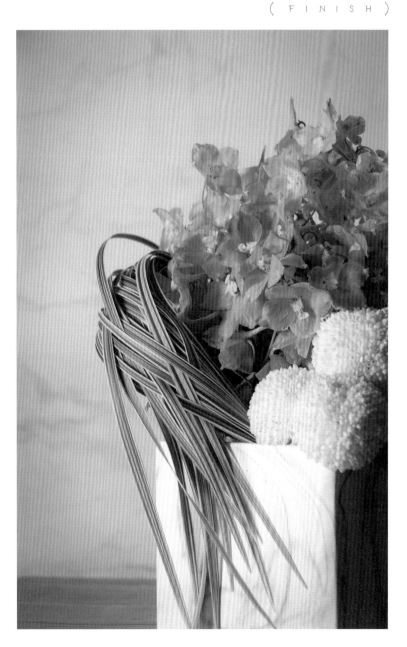

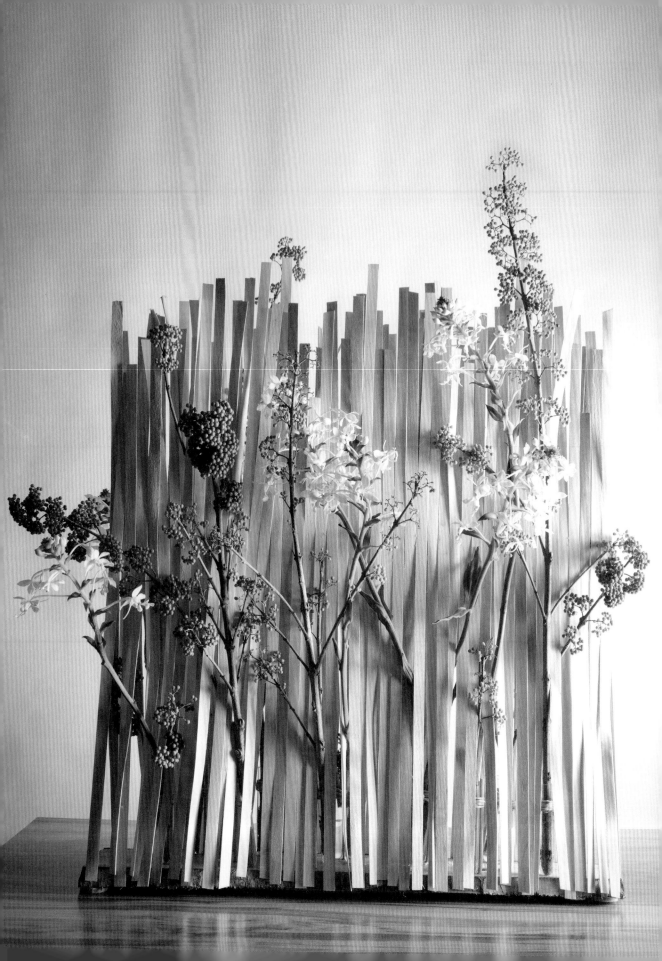

捻
花
靜
心

花藝加上些工藝技巧，就能更多元地詮釋出花卉特質
或色彩本身形而上的意境美感。

在東方生活多年後發現，空靈而純粹的禪意美感是能
平衡忙碌生活與精神的「靜」設計。在大量的原色木
片以平行設計重複又重複的手作過程中，心慢慢地安
靜了，無數的線成了面。

白色純淨的白鶴蘭，如空谷幽蘭般靜靜地釋放獨特的
香氣，靜心微笑著，無須再加任何色彩爭奇鬥豔，兀
自芬芳，而我捻花惹草靜心而心悅。

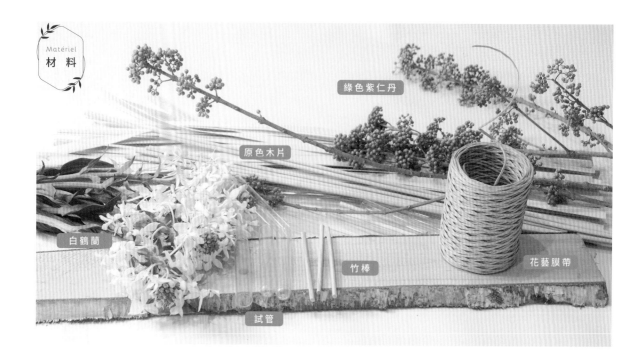

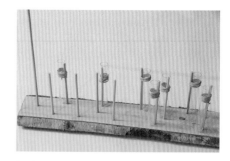

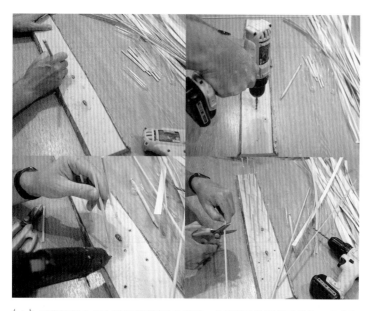

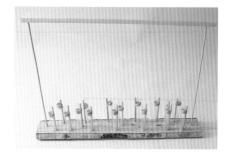

材料 Matériel

綠色紫仁丹

原色木片

白鶴蘭

竹棒

試管

花藝膜帶

（2）所有木棒都插進鑽好的洞後，將每一枝木棒都綑綁上試管。

（1）用鉛筆在木板上註記需要鑽孔的點後，拿電鑽將註記的點鑽約 1 公分進去，用熱熔膠將木棒固定到每一個鑽好的洞裡。

（3）在左右兩邊各插入一枝較長的木棒，用木片連接起來，當作架構。

（4）用熱熔膠將木片一片一片黏於做好的結構上。

貼心叮嚀：可黏貼扎實一點，讓量體達到背景效果，以襯出花材。

（5）黏好後就會呈現有如瀑布的感覺。黏貼時不必太平整，讓木片上方些微參差，整體看起來更有層次。

（6）作品背後呈現木頭原來的樣子。

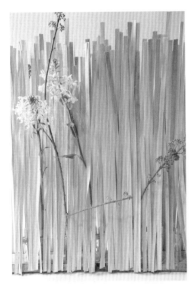

（7）最後，將簡單的白綠色花插進木片後的試管裡，呈現出簡單又內斂的生活美學巧思。

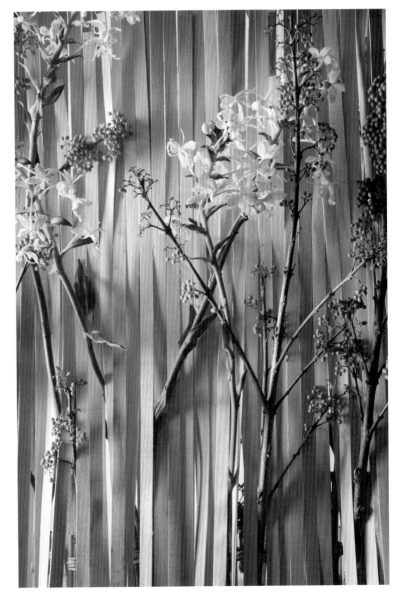

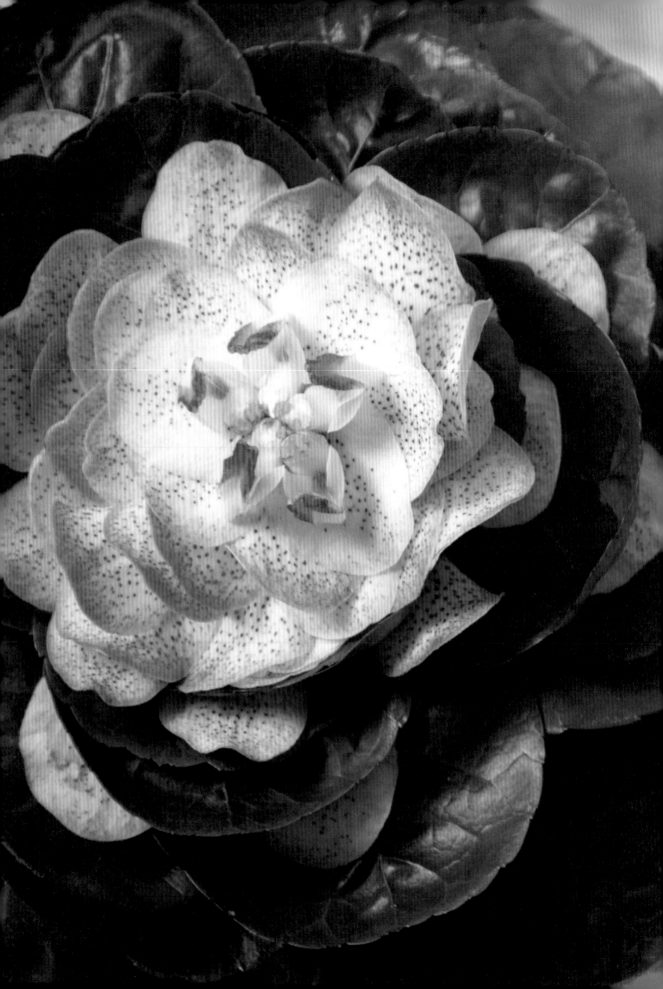

花樣千層派

千層花瓣狀的花器，已經很有特色了，還要拿來做設計，要如何表達才能相得益彰呢？

可以用大量墨綠色的福祿桐葉，複製出如花瓣狀的巨型花朵，層層又疊疊，是花卉裝置藝術的一種表現。在大量的墨綠色中用很淡的粉白對比出花的量體與色彩，又能表現花器的特色，成為獨一無二的作品。

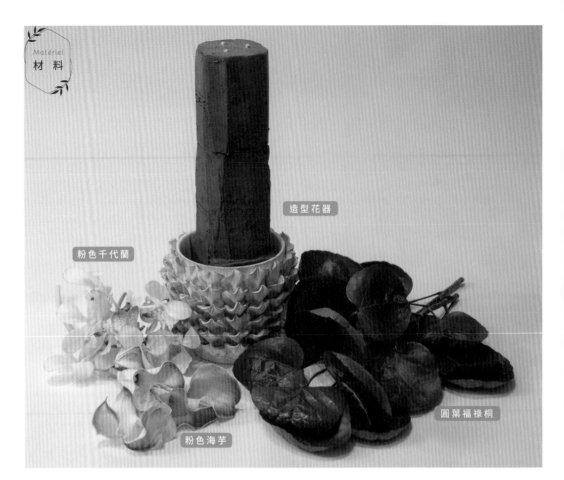

造型花器

粉色千代蘭

圓葉福祿桐

粉色海芋

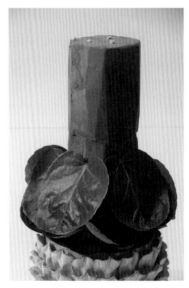

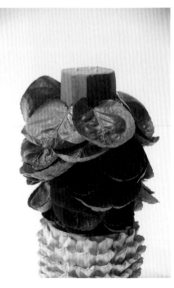

（1）將三塊海綿同時疊在花器上，拿三枝竹籤插入到底固定，再將剪好的圓葉福祿桐，以堆疊的方式一片一片插入海綿中。

（2）讓葉片有些微下垂感，多層次地往上製作。

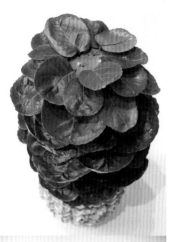

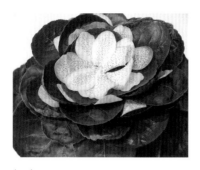

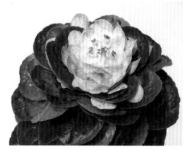

（4）在最頂端黏上千代蘭花，可以剝
下花瓣一片一片黏貼，做成一朵
「花」的感覺。

（5）將四至五個花芯黏貼於千代蘭正
中央，有如特製山茶花，看起來
更有感覺了！

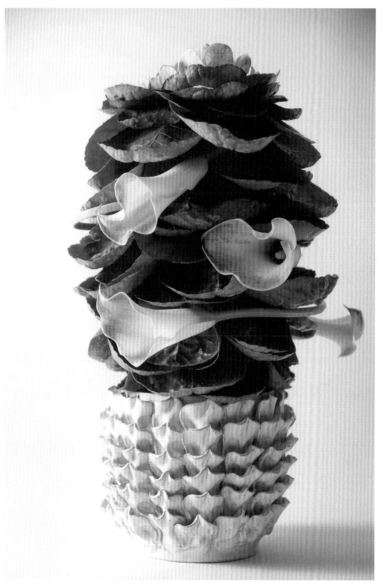

（3）到頂端後，將四片葉子從海綿上
往外插，慢慢螺旋進去，可讓之
後要加的花材與葉子能夠遮蔽海
綿。

（6）最後加入海芋，以環狀線條圍繞在圓葉福祿桐周圍，增加線條動感。海芋的花
瓣有如貝殼，與花器的貝殼造型搭配起來，可說是有異曲同工之妙。

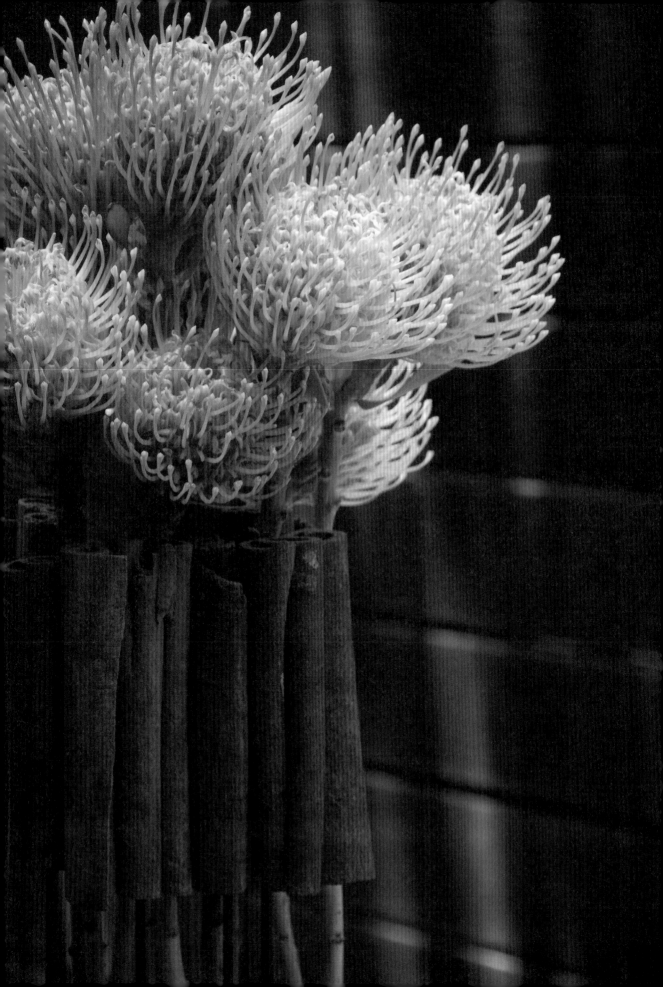

與銅鍋來一場

美麗邂逅

法國老奶奶的銅鍋帶著光澤，搭配上
表面粗獷卻有濃郁香氣的肉桂棒，運
用單一橘黃色的針墊花，就能表達出
雖是單色系，卻有層次、質感、明暗
變化的溫暖作品。

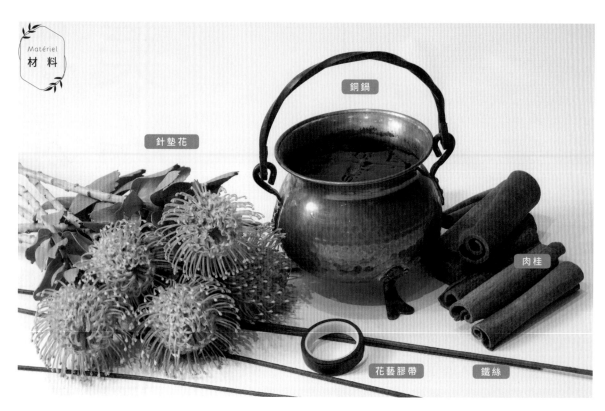

針墊花

銅鍋

肉桂

花藝膠帶　　鐵絲

（1）運用熱熔膠槍將肉桂一枝一枝黏在一起。

（2）黏成一個中間簍空的環形。

（3）將事先以花藝膠帶纏好的鐵絲，沾上一些熱熔膠，黏於肉桂棒上，當作支撐。

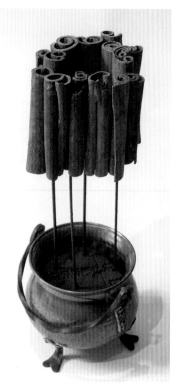

（4）倒過來後，插入已固定好海綿的銅鍋花器裡頭，就完成簡易的結構設計。

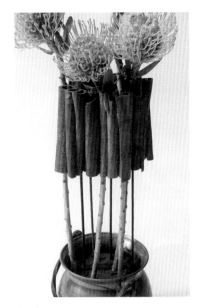

（5）接下來將針墊花從肉桂縫插入，直接到底部海綿裡，讓花材可以吸水保濕。

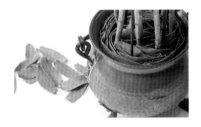

（6）最後收尾，以針墊花的葉子橫向環形插入海綿中，遮蔽露出的海綿。

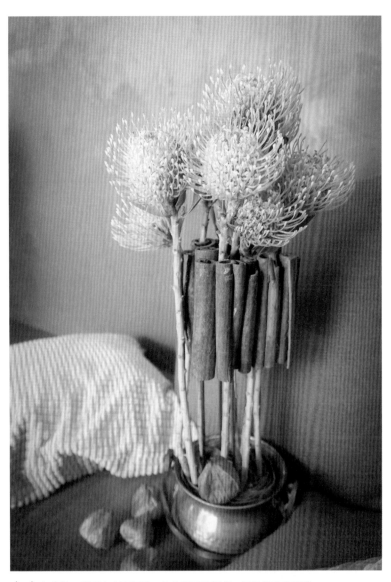

（7）完成後，搭配上空間擺設，放上幾顆宮燈花，延伸色彩的視覺。

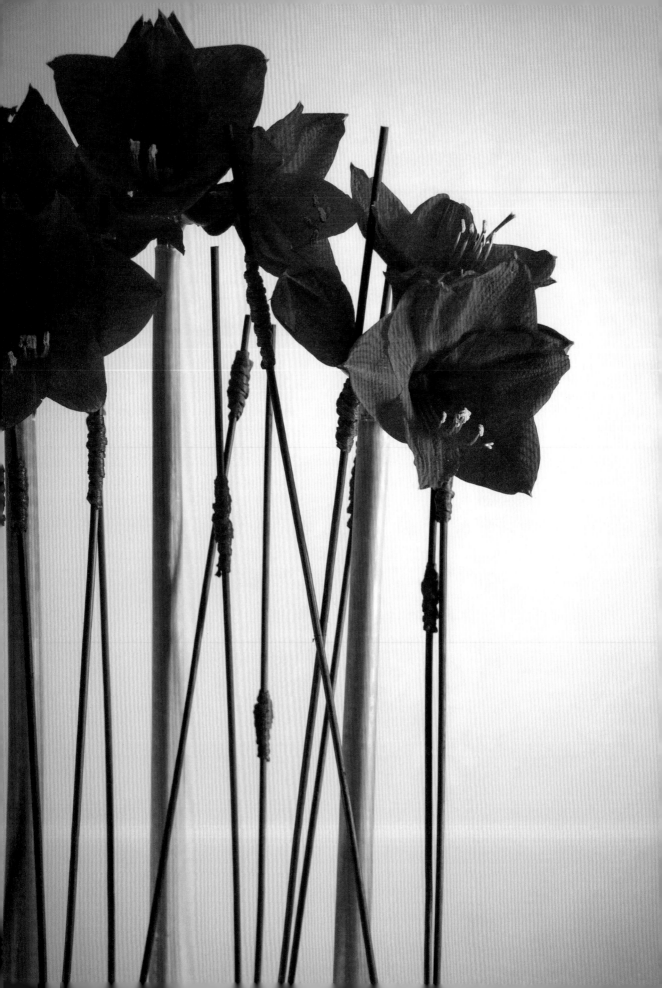

一枝獨秀

孤挺花「阿瑪麗麗絲」（Amaryllis），簡潔的線條、高貴的花朵，是最能夠表現獨角戲的現代摩登花卉。

孤挺花本身就是個對比色系花材，紅綠相映非常搶眼。關於色彩的搭配，大自然即是一個最好的導師，仔細觀察花朵植物的配色，真是精彩無比，有的大膽吸睛，有的溫柔婉約，最獨特的色彩理論其實都在大自然裡。

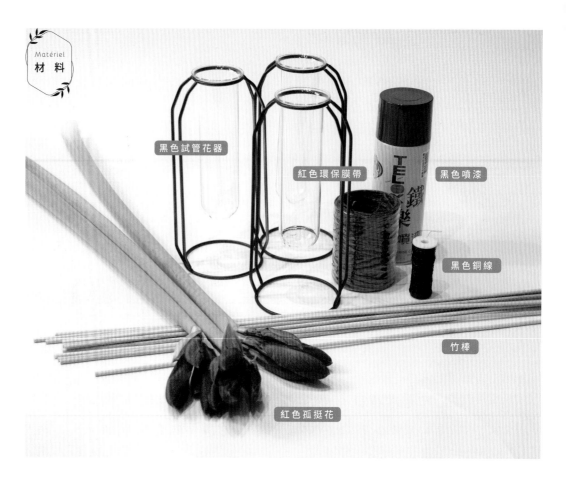

材料 Matériel

黑色試管花器

紅色環保膜帶

黑色噴漆

黑色銅線

竹棒

紅色孤挺花

（ 1 ）首先，將竹籤全數噴黑後，在每枝竹棒不同的位置，纏上一小段紅色環保膜帶，做色彩延伸。

（ 2 ）將試管花器外側兩邊纏繞黑色銅線，不需要太密，微微鏤空更能透視試管的光澤感。

（ 3 ）將做好的黑色竹籤，穿插固定在花器的黑色銅絲上，只要不晃動即可。

（ 4 ）花器纏繞銅絲以及插入黑色竹籤細部示意圖。

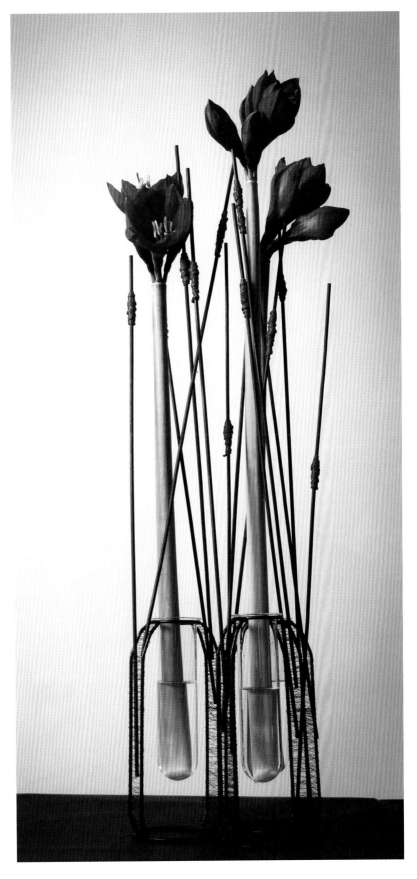

（5）最後再插上一枝孤挺花，完美達
到一枝獨秀的感覺，用黑色的花
器與結構襯出鮮紅色的美麗。

（6）可多做幾組，不管是婚禮餐桌、
玄關布置，都非常適合，是簡潔
又不失優雅的設計。

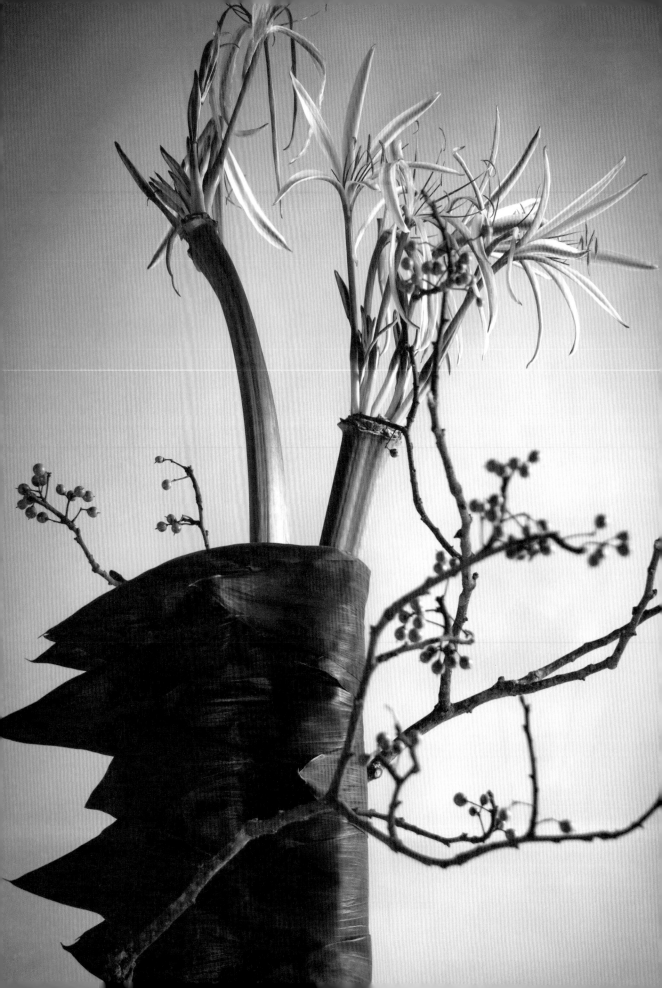

別問我是誰

文殊蘭（Crinum asiaticum）的名稱可能使人誤會
此品種為一種蘭科植物，但實際上文殊蘭是石蒜科
多年生草本植物，有著傘形花序和淡雅的芳香。

別問我是誰，請與我相戀吧！

白色帶粉的文殊蘭與暗紅色的紅竹葉的遇合，紅色
加了很多白色變成粉紅色，紅色加了點黑色又變成
了酒紅色，二者在色彩上本一家。

我將紅竹葉一片片拆解，黏貼改造成一面富有光澤
質感及漸層紅的造型架構，可以讓粉色文殊蘭依靠
站立，剛柔並濟，也是一種設計的對比美學。同時，
紅竹葉隨著時間產生色澤的變化，也讓這個作品具
有趣味性。

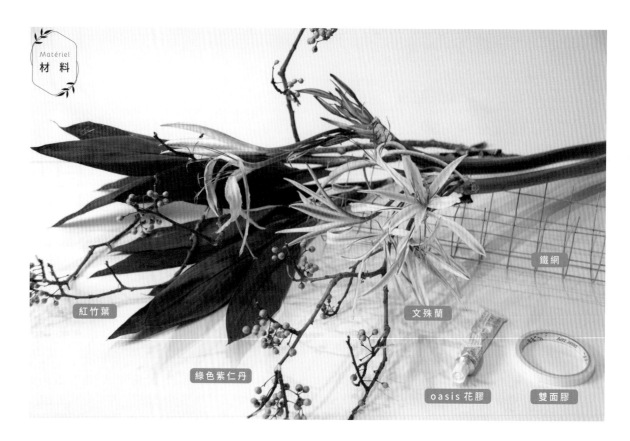

鐵網

紅竹葉

文殊蘭

綠色紫仁丹

oasis 花膠

雙面膠

（1）將鐵網捲成需要的造型後，在每一條鐵絲上，黏上雙面膠備用。

（2）將紅竹葉一片一片黏於有雙面膠的那一面後，再以 oasis 花膠在另一面黏貼上紅竹葉。

（3）最後將側面包覆黏回來，架構就完成囉！

〔4〕加入一點點綠色紫仁丹枝條，讓面狀的結構能有一些立體空間呈現。

貼心叮嚀：樹枝綁於結構體時，可用花用膜帶將內層鐵絲網與樹枝綑綁住，這樣就不怕晃動囉！

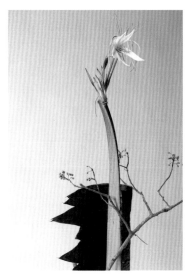

〔5〕最後加上幾枝美麗獨特的文殊蘭，我們一起戀上簡單生活的優雅儀態。

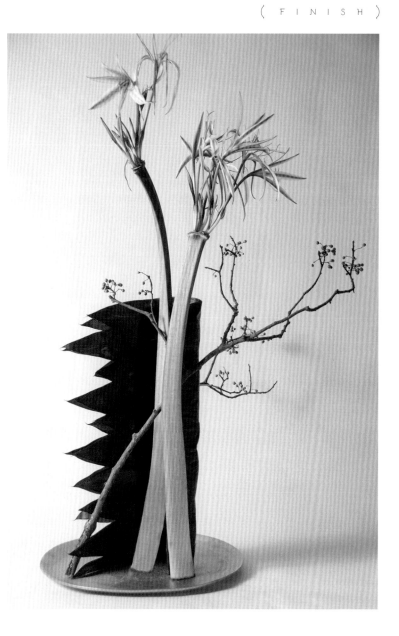

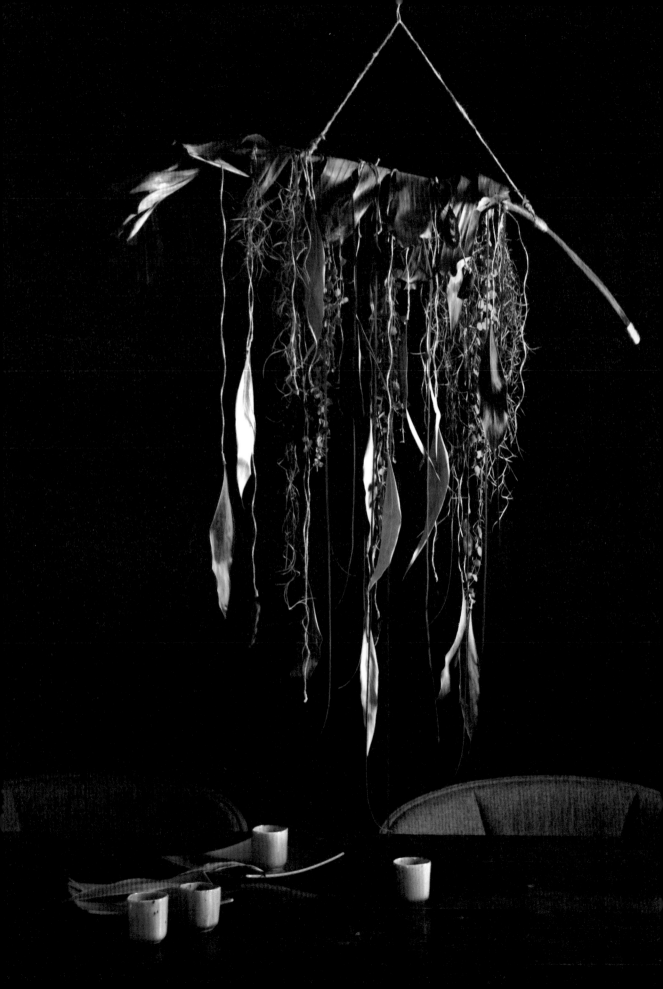

禮讚大地

大自然的生生不息是創作的泉源，激發我們的靈感與能量。

大地色系，讓人感受到土地的舒適與溫暖，環保的植材運用賦予一草一葉第二生命，取之自然回饋大地。

環保花藝設計，製作上盡可能選擇可回收或自然腐化的材料，相當適合推廣有機、慢活、生態的裝飾布置，表達理念。

基本上作品不會有其他的五顏六色，只保留大地的原色、乾燥材質的葉、氣生植物松蘿鳳梨等等，都是大地的禮讚。

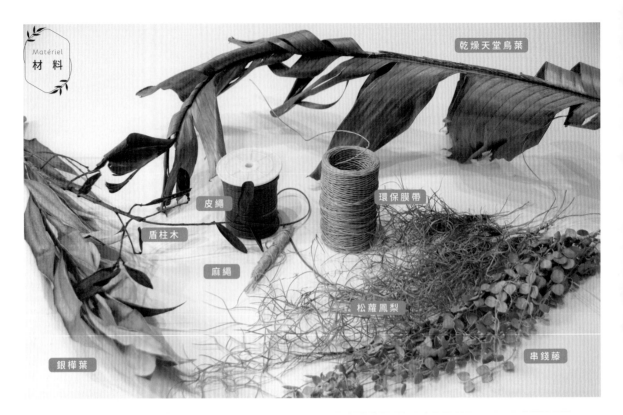

Matériel
材料

乾燥天堂鳥葉

皮繩

盾柱木

麻繩

環保膜帶

松蘿鳳梨

串錢藤

銀樺葉

（1）將乾燥天堂鳥葉用麻繩懸掛起來，作為打底的支撐結構。

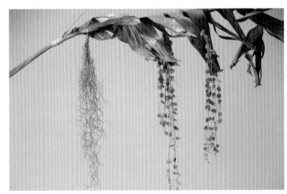

（2）接下來就可以開始加入喜歡的花材，懸吊於設計中。

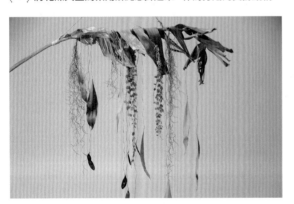

（3）比較不長的葉片，可以運用麻繩綑綁，就能延伸視覺效果，也可以增加風動的感覺，像是風鈴一樣！

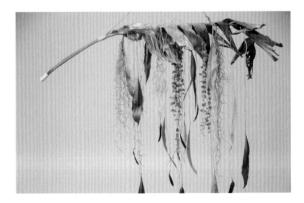

（4）繼續加入一些皮繩，不需要綑綁葉材，只要增加垂墜感，呈現向下的俐落線條。

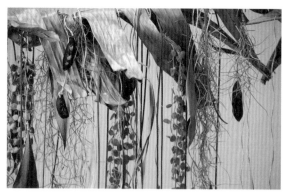

（5）加入一些盾柱木的
豆莢增加深色色
彩，使整體看起來
更有空間層次感。

（6）春去夏至，四季輪迴
一轉眼，宛如一簾清
風，淡若而自在。

對比、多彩色系
花藝

Multicolore

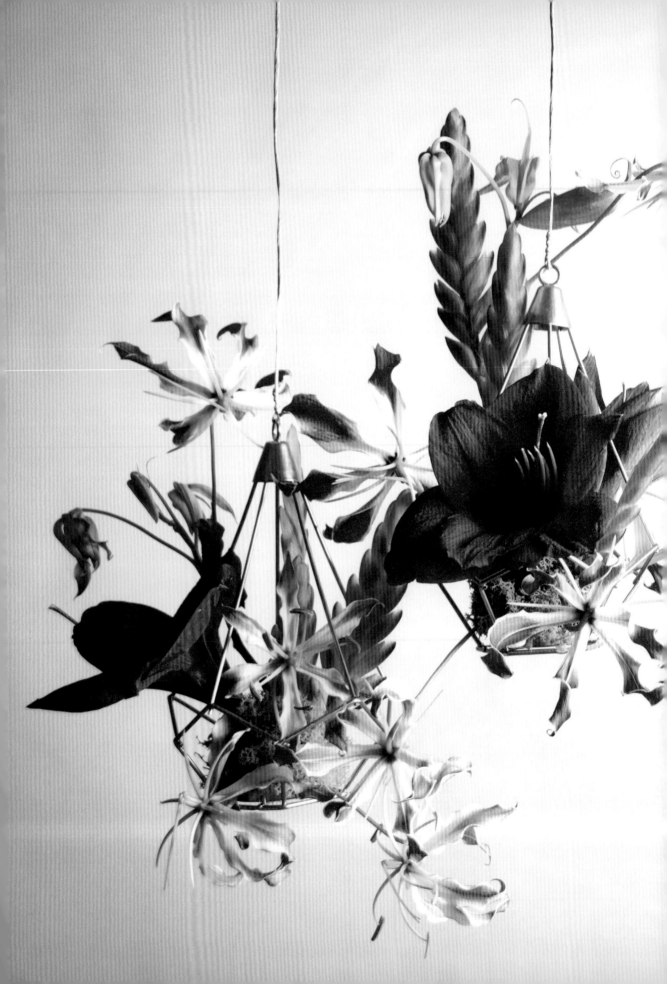

火花

花藝創作者像個魔術師，在巧思妙手之間，將各種植物的表情與花卉姿態，盡情而短暫地交織在一起，花與花之間於是有了微妙的情感交流。

孤挺花高傲的紅色質感，與花型奇特、花瓣由綠至黃乃至金黃的火焰百合花，加上橘黃帶紅的玉扇鳳梨花，各自搶眼卻又交融如燦爛煙火，就是高雅、美麗令人驚艷。

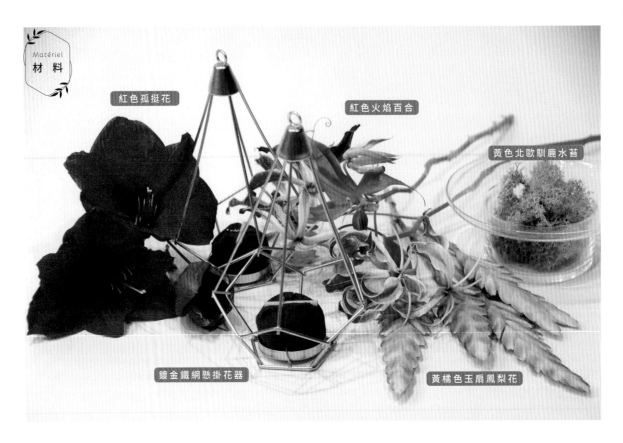

紅色孤挺花

紅色火焰百合

黃色北歐馴鹿水苔

鍍金鐵網懸掛花器

黃橘色玉扇鳳梨花

（1）將泡好的海綿削成球狀後，以水苔包覆在海綿上。

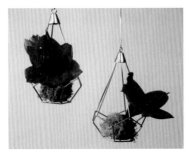

（2）分別在每一個花器中插入孤挺花，做主花焦點。

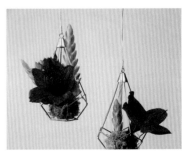

（3）搭配上襯底的玉扇鳳梨花，連結金色花器與孤挺花的色彩。

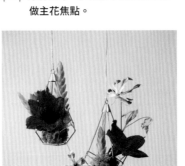

（4）最後加入跳躍的火焰百合，一方面增加立體空間的展現，也像是與外面對話般生動活潑。

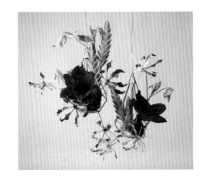

（5）可以多做幾組，不管懸吊在家中書房小角落或餐桌上方等，都能讓簡單平凡的空間變為獨特美景。

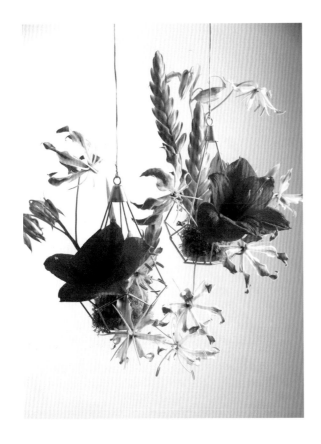

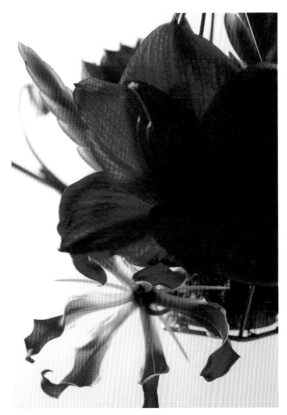

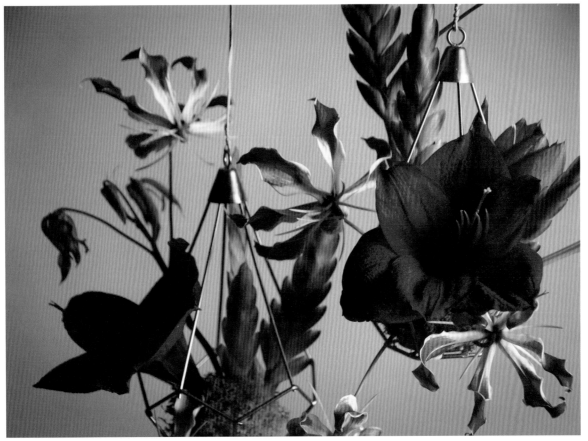

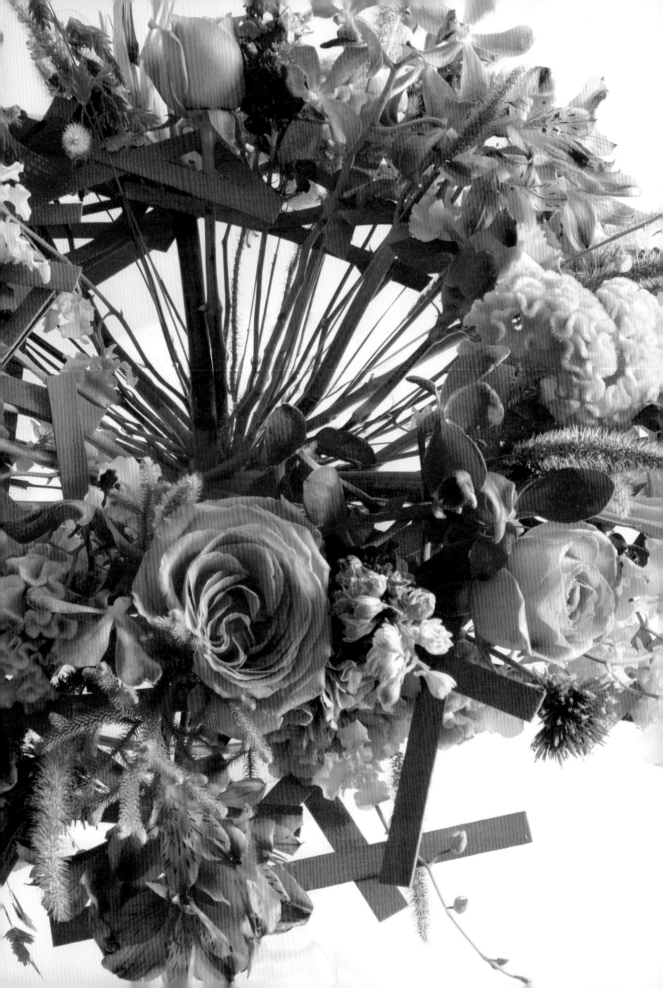

醉夢花間

我設計我創作，但我更陶醉在這花花世界萬紫千紅的繽紛色彩中，這些花草是大自然的顏料，我想敞開心胸將這些美好顏料都容納在這花藝調色盤裡，無拘無束地組合成一次又一次的驚喜。

「投入式花藝」設計最難將想像中的造型呈現，因它不像海綿或劍山可以固定花材。所以用架構手法是最佳方式，一來可以當花材的固定基礎，又可加強造型，一舉兩得。

在強烈的橘色架構下，用了大量對比色，又在對比色單一色度上做深淺色的調整，讓花的色彩盡其所能地發揮多變的動態效果。

在這麼繽紛多重對比色彩組合下，如何讓作品不雜亂又有美感，這時色彩平衡就很重要了。如何讓色彩能有深度及左右平衡呢？訣竅在於上花材的過程中，每一層都將顏色深淺及花型的大小混合勻稱地分布，如此就能呈現繽紛色彩的平衡美學。

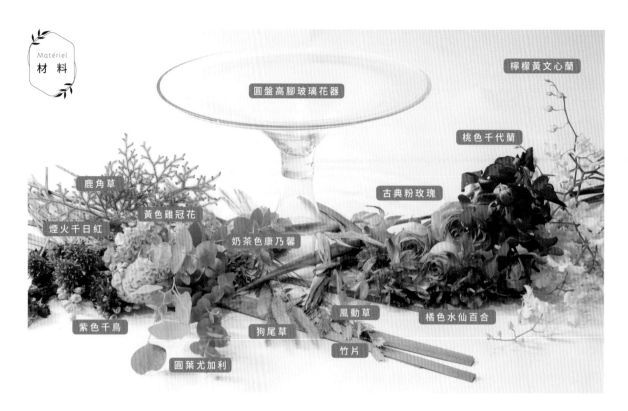

圓盤高腳玻璃花器

檸檬黃文心蘭

桃色千代蘭

鹿角草

古典粉玫瑰

黃色雞冠花

煙火千日紅

奶茶色康乃馨

風動草

橘色水仙百合

紫色千鳥

狗尾草

竹片

圓葉尤加利

（1）運用熱熔膠將兩枝竹片夾在玻璃盤固定，再以三組竹片打成三角型。

（2）將竹片剪成一段一段，用熱熔膠黏於三角型竹片上。

（3）繼續覆蓋其他竹片，讓橘色竹片整體看起來更有量體且形成環狀，中間簍空。

（4）開始以投入式方法加入花材。

貼心叮嚀：在做多層次的自然花型時，我們可以將每項花材同時混合使用，平均分佈在花型裡，不要一種花材用完再用一種。這樣的作法，容易讓作品色彩達到平衡，更重要的是能夠產生高低層次，創造透視感。最後再加用一些較細碎的花材，或藏在底層顏色的花材，加強顏色的深度，這樣在做多層次自然花型時，就能越來越上手了。

（5）慢慢一步一步再將花置入高腳杯，以環型設計手法做花材配置，記得這個花型是一個環狀，最後中間會呈現一個自然莖的枝幹美。

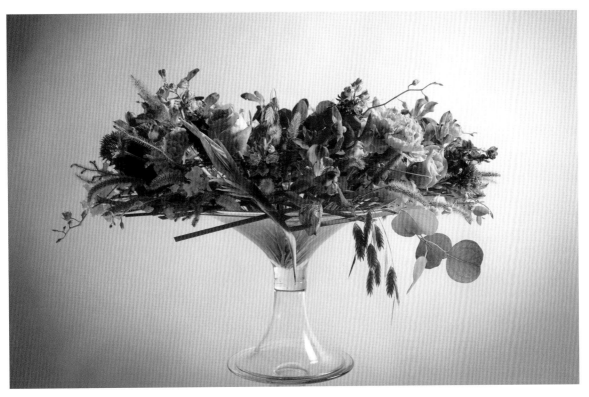

（6）最後要注意細節，有完整的環型、穿透層次感，襯托出透明高腳杯的簡單而不簡單。

（ F I N I S H ）

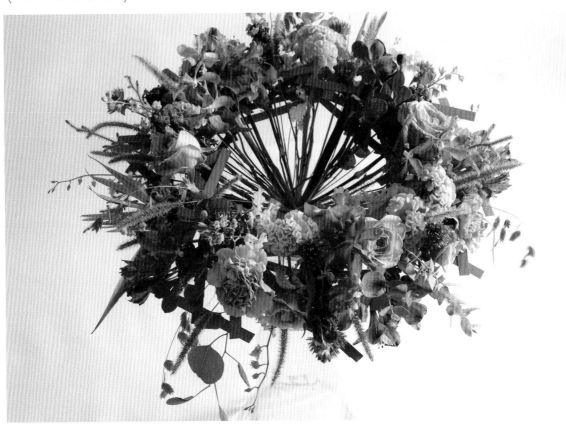

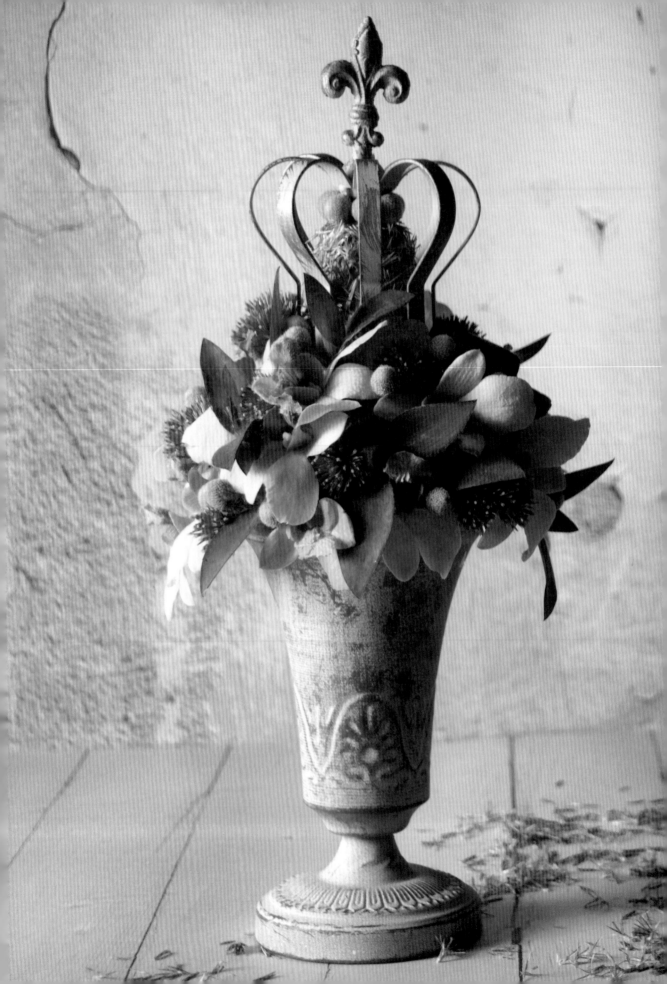

歌頌香波

漫步於羅亞爾河畔，見到中世紀雄偉壯麗的皇家香波城堡的優雅氣息，讓人不禁沉浸在如夢般的法蘭斯情境。

裝飾性的花藝設計，適合以豐富的外型或圖像來表達，這作品中，就以皇冠造型來傳達歌頌之意。而中性的鐵灰色復古花器巧妙加上嬌豔的桃紅、紫色和對比的黃色，你也能感受到文藝復興時期對藝術與文化之深遠影響，即使是個裝飾性小作品彷彿也有了歷史的加冕。

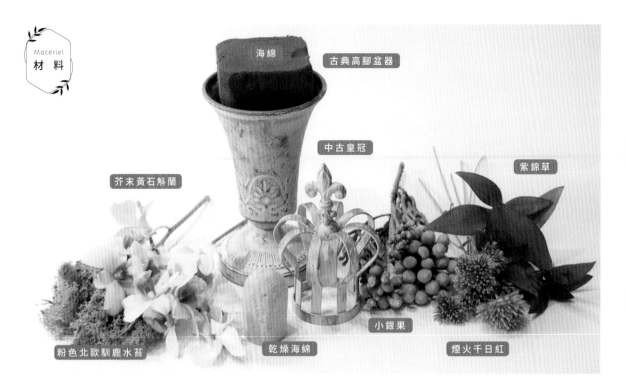

海綿

古典高腳盆器

中古皇冠

紫錦草

芥末黃石斛蘭

小銀果

粉色北歐馴鹿水苔

乾燥海綿

煙火千日紅

（1）將部分煙火千日紅撥成細碎狀，把切好的乾燥海綿沾上植物膠後，黏上細碎狀的煙火千日紅。

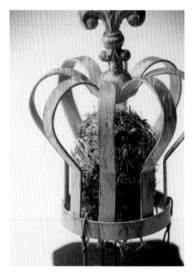

（2）在做好的煙火千日紅底部插上竹籤後，插進花器上的海綿中，再將皇冠運用 18 號鐵絲固定，懸空插入海綿。

（3）將海綿用馴鹿水苔鋪底，再加上芥末黃石斛蘭。

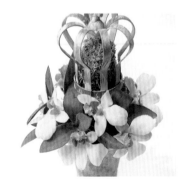

（4）其他空間加入紫錦草與小銀果增加色彩感，也是一種色彩延續。

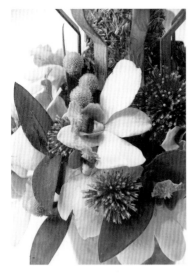

（5）再點綴幾朵煙火千日紅，既能呼
應上方的千日紅，也讓對比下方
的黃色，成為亮點。

溫馨小叮嚀：紫錦草與小銀果顏色較深，
加入時盡量插在亮色的石斛蘭後為佳。

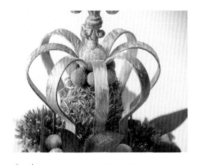

（6）最後將小銀果點綴於皇冠之下做
修飾，就像是在皇冠上裝點精緻
珠寶，增加高貴氣息。

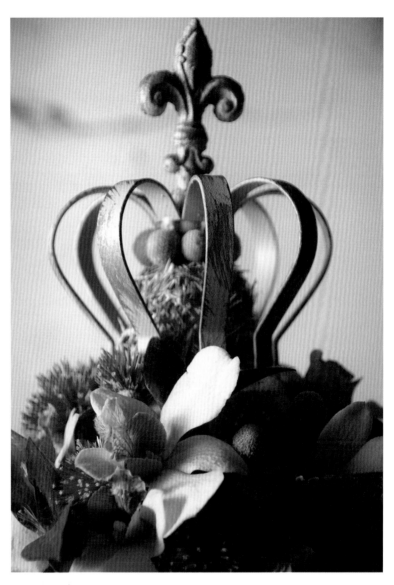

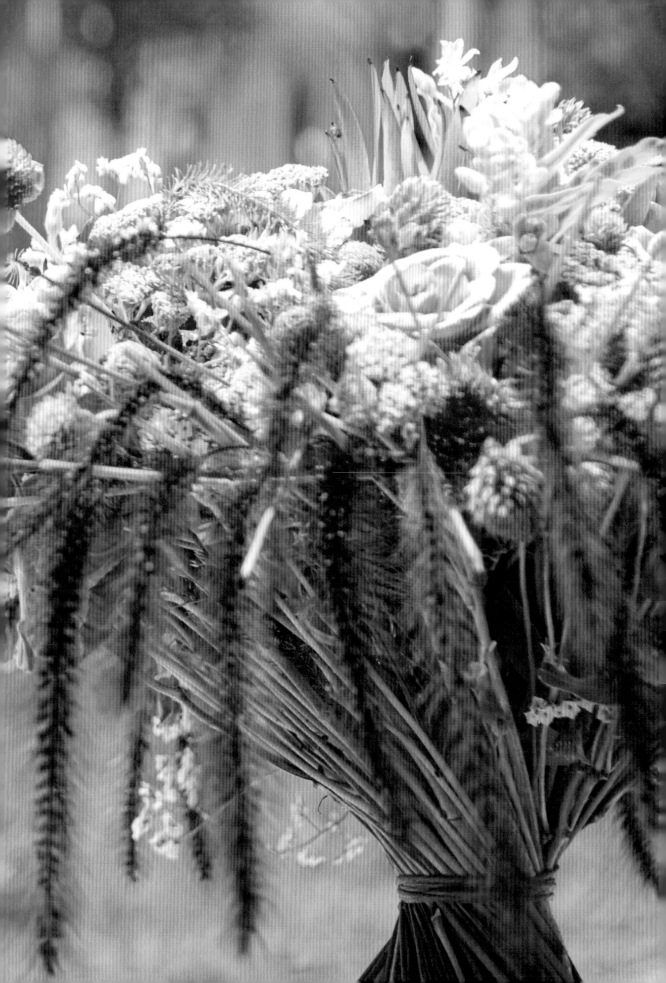

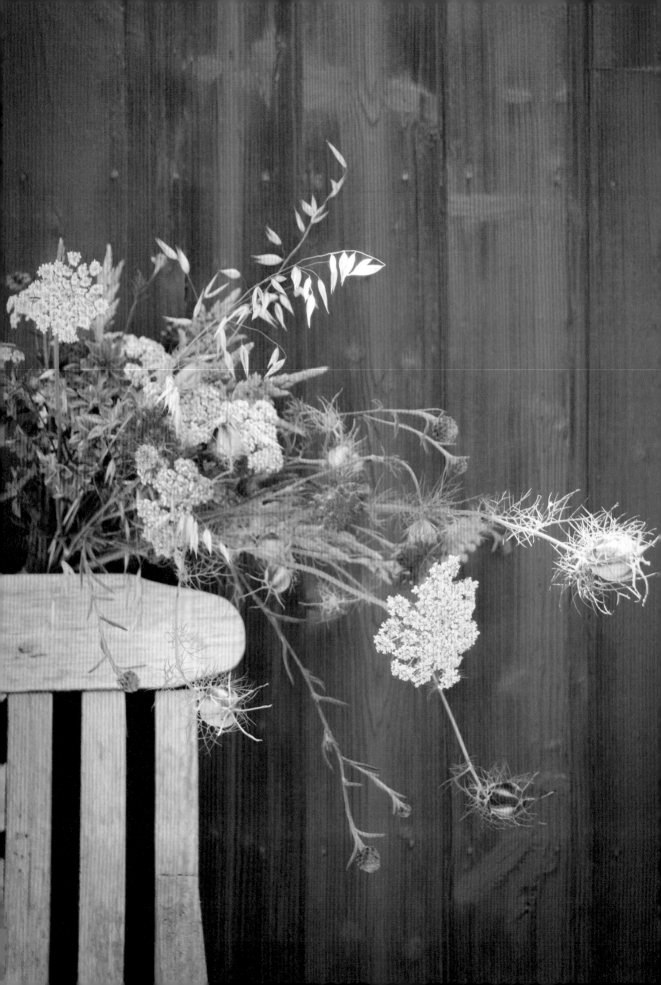

田野草花

在家鄉布列塔尼鄉間漫步時，欣賞田野裡那些被大地滋養、自由自在生長的花，總是心生歡喜。就像大地也孕育著我們成長茁壯、開花結果，我非常享受每一次的美好夏日。

每年的暑期，都會與家人一起回到布列塔尼，那是我的養分所在，也是創作的起點。採集白色蕾絲花（小時候我都說它是胡蘿蔔花），想著配什麼顏色好呢？走著走著，在說說笑笑、吵吵鬧鬧之間就把喜愛的花材都採了，綁了個野趣花束。

色彩是記憶，是個人主觀感受，是當下的你。而這束草花就是我的布列塔尼。

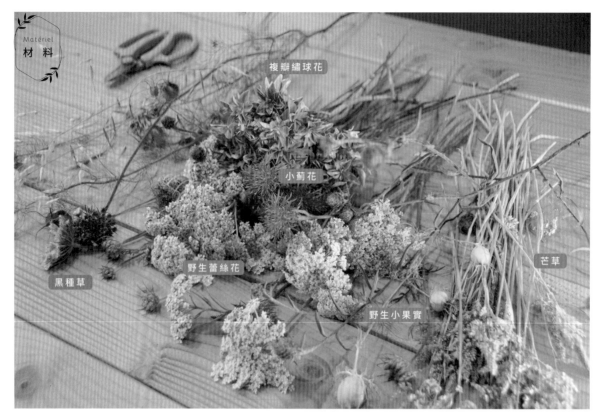

複瓣繡球花

小薊花

野生蕾絲花

黑種草

芒草

野生小果實

貼心叮嚀：這是在布列塔尼採集的野生草花，我選擇長型、線條花材做設計。你可以選擇身邊的野外草花，創作屬於自己的回憶。

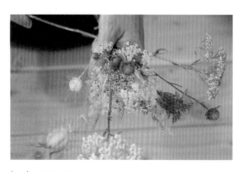

（ 1 ）將花材綁成一束小花束，首先高度需先定出來。

貼心叮嚀：綁花束時，最重要的是需要知道自己要抓多大的花，可以將採集好的所有花試著捧起來，看看抓握點與第一朵花之間的距離，來找出適合的抓握點。

（ 2 ）注意握把處的花材莖部要呈「螺旋形」。

（ 3 ）繼續將剛剛採集的花材慢慢加進作品裡。

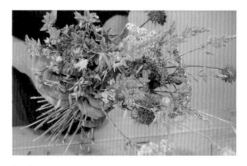

（ 4 ）開始加入一些主焦點花，可挑選較顯眼的花色來做作品焦點。

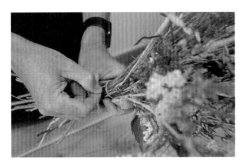 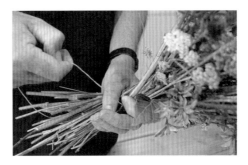

（5）最後，我們將綁點用花藝膜帶綁起來，就呈現出田野外也能收集的小花束囉！

貼心叮嚀：在纏繞時，每一圈都必須拉緊，大約纏繞四圈，這樣的花束才不會晃動鬆開。

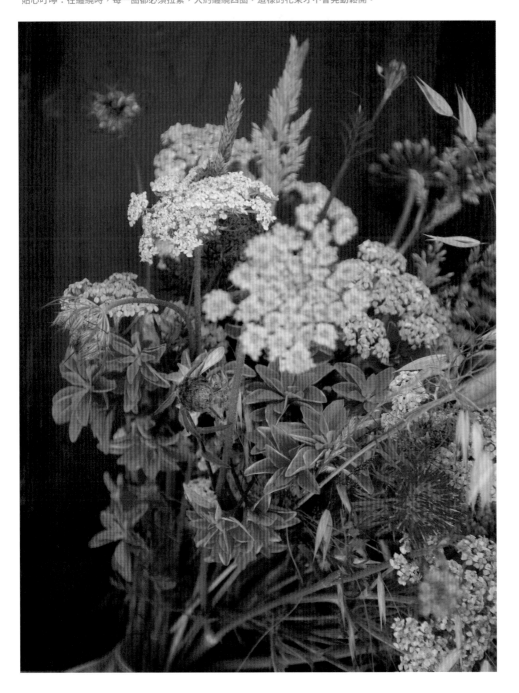

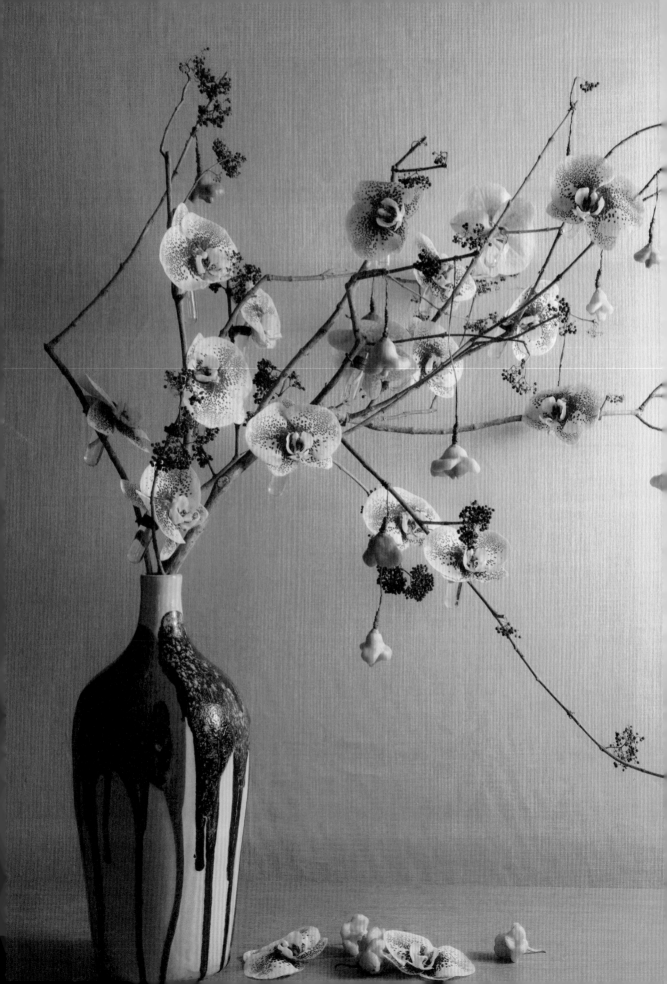

相遇

因為工作的關係，我喜歡看花器、玩花器、做花器，看能不能從花器中撞擊出創作火花。每當遇見了本身藝術性高的花瓶，不需加以任何花與草裝飾就很美時，我常在思考如何讓它更動人驚艷，而又不搶其風采。

一個窄口對比色的花瓶，實在是個挑戰，不能用海綿就插一枝花一片葉嗎？這可不是我的風格！

我想了想，這麼窄的瓶口其實就如生命的出口，悟出了這個道理，於是從花瓶本身的對比色中，選擇了紫仁丹的紫及線條感，對比了大面積的黃色，以突顯藍色。並拆解了蝴蝶蘭，讓強烈色彩的花瓶在視覺上有了輕盈的延伸、生命的希望。

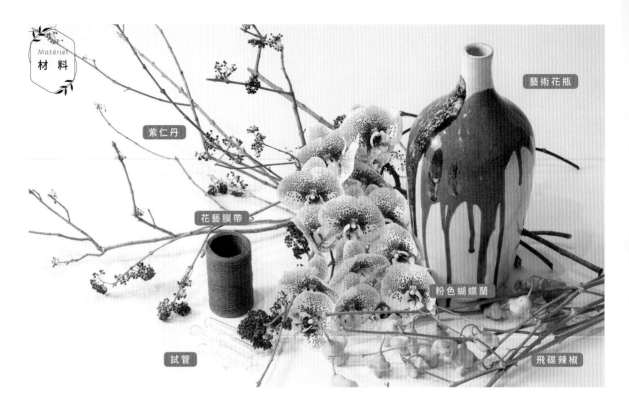

材料 Matériel

藝術花瓶

紫仁丹

花藝膜帶

粉色蝴蝶蘭

試管

飛碟辣椒

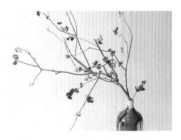

（1）運用紫仁丹的枝條，一枝一枝插入花瓶中，注意要讓線條優美。

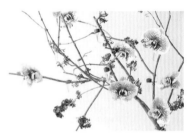

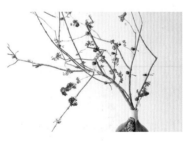

（2）將試管用花藝膜帶綑綁在樹枝上，大約綁入十五枝左右。

（3）將蘭花一朵一朵插入試管中。

貼心叮嚀：蘭花插入試管中時，儘量將花面朝向前。

（4）加入飛碟辣椒，用花藝膜帶綑綁在紫仁丹上，展現果實的垂墜感，有如將思念繫在樹梢上。

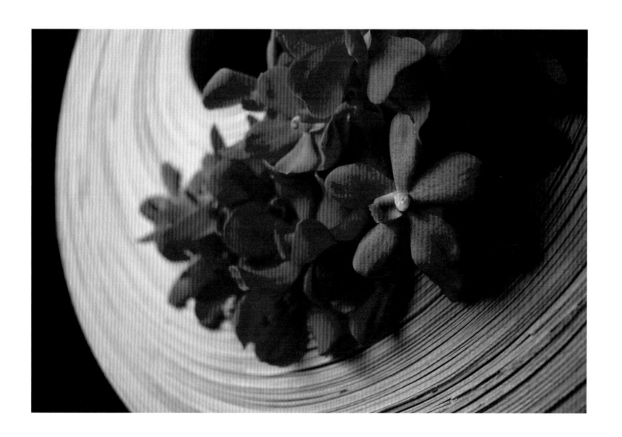

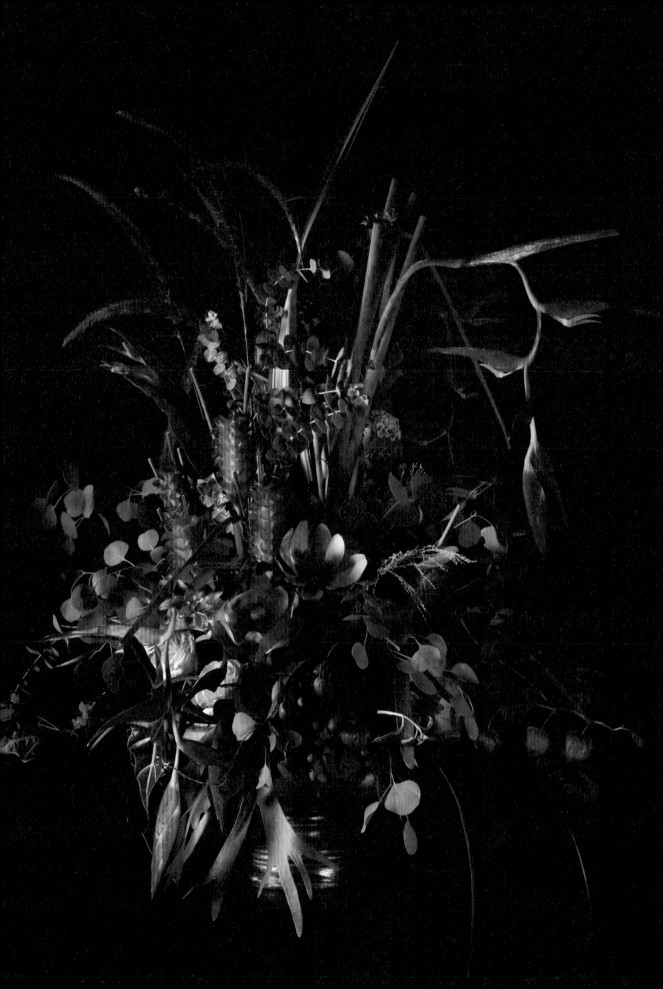

憧憬

我的家鄉法國布列塔尼，有著歐洲氣候分明的四季，森林裡的一木一草，庭園裡的花朵與植物，大自然簡直就像是我的樂園。

來到亞熱帶氣候的台灣，看見那麼多不同於歐洲的美麗花草，才發現這真是花卉藝術創作者的另一天堂，是生長在溫帶氣候的歐洲人的夢想，充滿異國情調。

我用了古典金色法式花器與台灣亞熱帶花卉，來表現麥迪奇古典裝飾花型，呈現出在十八、十九世紀時期，甚至連現代的法國人，仍夢寐以求的的度假天堂。

就用橘黃的垂蕉來代表亞熱帶花卉的繽紛多彩、陽光燦爛及旺盛的生命力，黃帶綠色的新西蘭葉，再加點輕快動感紫色狼尾草、紅高梁、鹿角蕨等，一位法國人想要的奇花異果、對亞熱帶他邦的憧憬都在這裡。

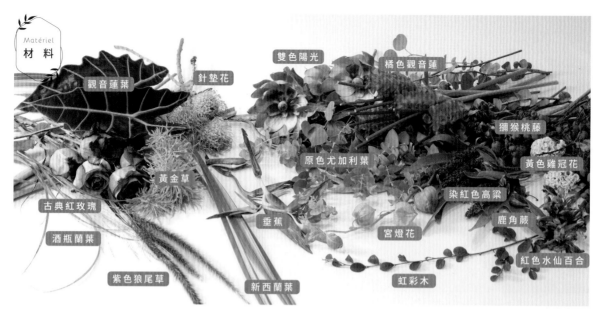

觀音蓮葉　針墊花　雙色陽光　橘色觀音蓮

獼猴桃藤

黃金草　原色尤加利葉　黃色雞冠花

古典紅玫瑰　染紅色高粱

酒瓶蘭葉　垂蕉　宮燈花　鹿角蕨

紫色狼尾草　新西蘭葉　虹彩木　紅色水仙百合

（1）古典花器放入海綿，用鐵絲網將海綿固定不晃動。

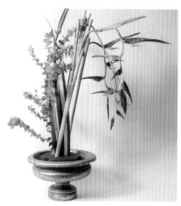

（2）將直立型葉材新西蘭葉正面向外做底色，再斜向插入垂蕉，做為盆花主焦點。加入尤加利葉，增加豐富度。

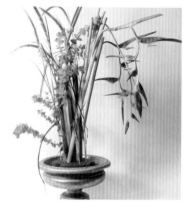

（3）加入狗尾草在上端跳躍，增加變化。

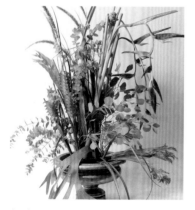

（4）開始加上塊狀主花橘色觀音蓮，增加整盆花的色彩感，將葉材如鹿角蕨插在容器邊緣。

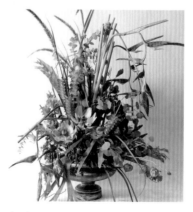

（5）陸續加上塊狀主花雙色陽光，以及玫瑰、雞冠花等，增加整體完整性。

小叮嚀：在插這種花型時，最容易變成隨意下手，只要記住將整個作品的高度、寬度定出來，加入主焦點，其他花材用來細微補充收尾，就能夠完成很完美的花型！

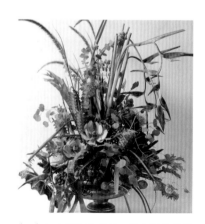

（6）加上剩下的花材，注意把海綿補滿不外露，就完成囉！

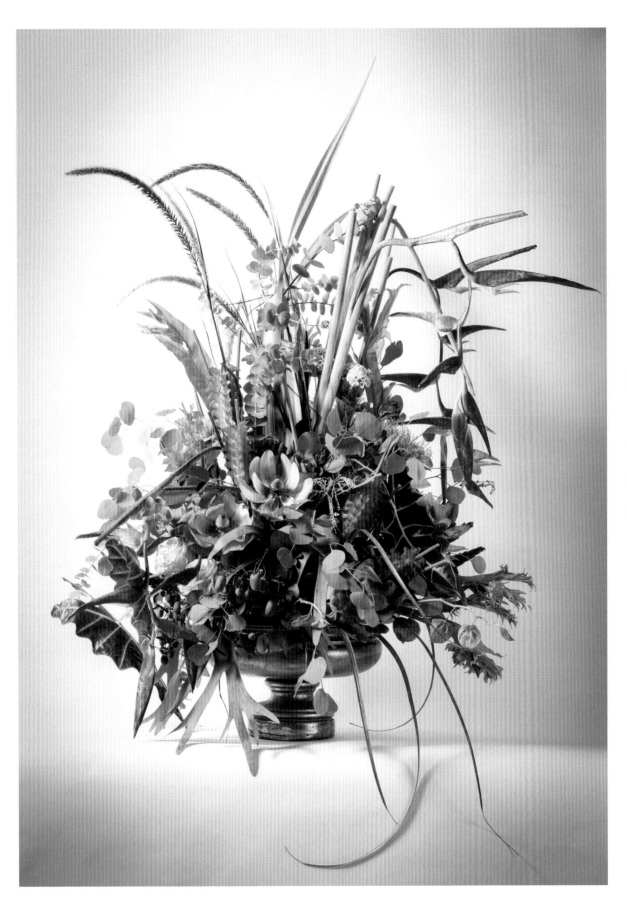

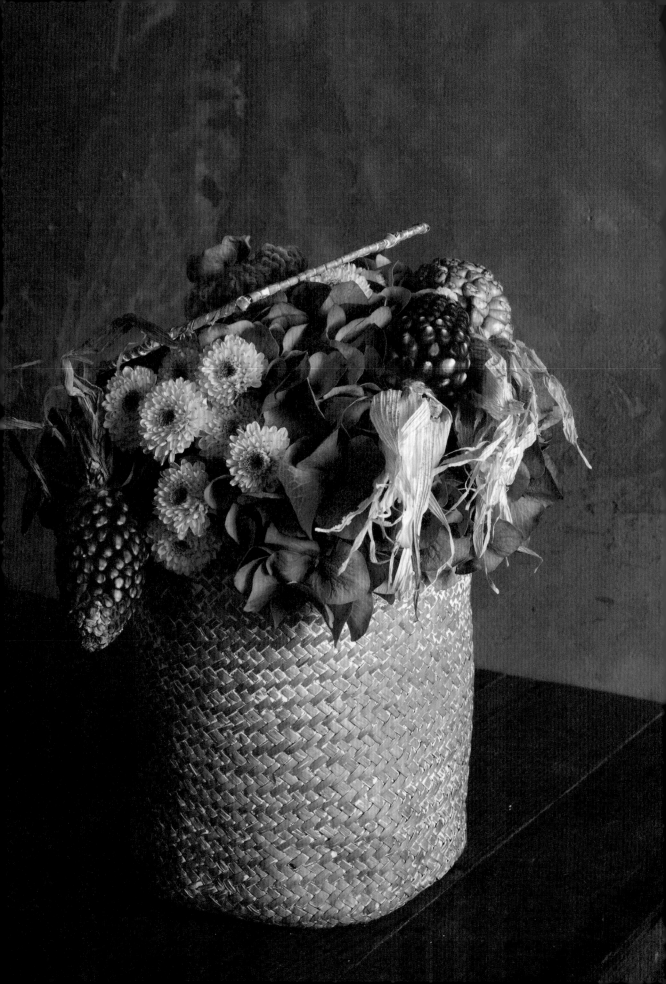

豐收之秋

秋季裡，豐收的穀物是最美的顏色，各種深淺
咖啡、橘、橘紅等，呈現出這個季節特有的美
與豐盛。

搭配上古典藍色紫陽花，以對比色彩突顯出整
個花藝設計不同的秋色，讓簡單的平凡有了不
一樣的神采！

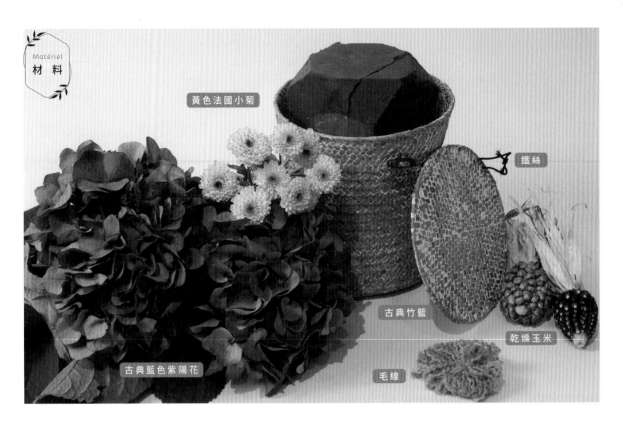

黃色法國小菊

鐵絲

古典竹籃

乾燥玉米

古典藍色紫陽花

毛線

（1）在乾燥玉米的蒂頭處綁上一枝鐵絲，以便等一下使用。

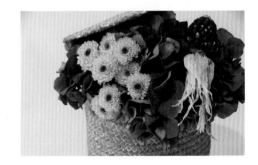

（2）竹籃蓋子底部用熱熔膠黏上 U 字型鐵絲，當作支撐。

（3）將固定鐵絲的蓋子懸空插入海綿中，呈現花從竹籃中溢出來的感覺，即可開始加入花材。

（4）將所有的花材以群組式插入海綿中，先用紫陽花鋪底，再加入對比色的法國小菊，最後加上乾燥玉米。

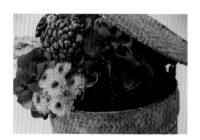

（5）設計時，必須讓海綿不外露，所以最後可以用紫陽花摘下來的側枝，進行填補做收尾。

（6）可以再加上一些自創的點綴，把毛線黏於蓋面上，並點綴一片紫陽花，像是這盆花的帽子。

（7）完成後，檢查是否還有海綿露出，細節收尾是否漂亮，這樣就完成作品囉！

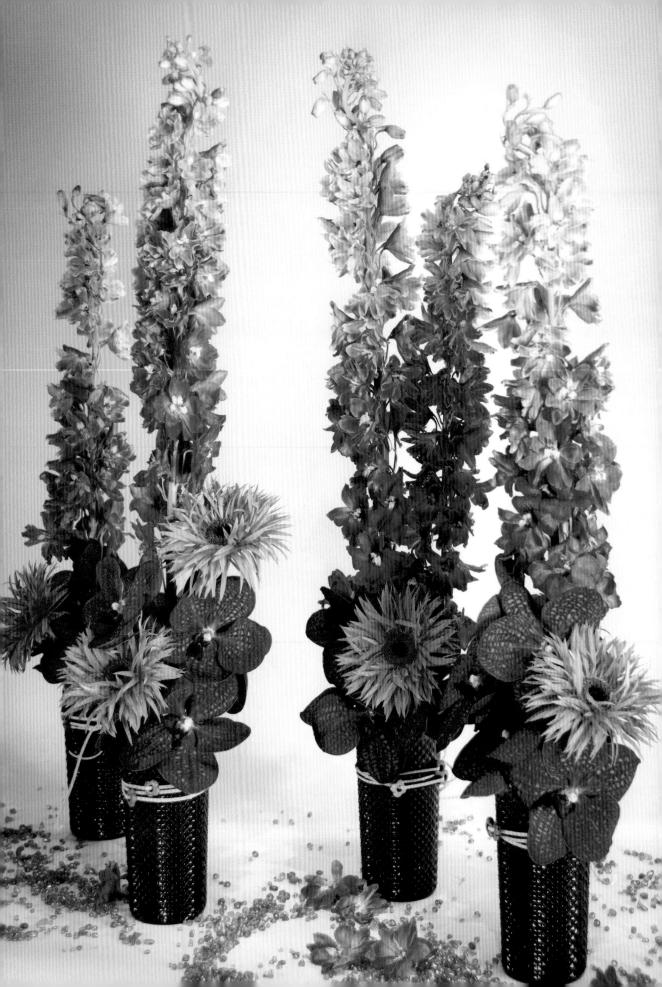

飛燕草的平行線

平行設計是花藝設計裡現代感十足的設計之一，應用對比色彩，以色塊突顯花卉個性，且容易表達你想傳遞的訊息。

這個設計用了藍色的玻璃杯、藍色的飛燕草，而巨輪蘭花也是藍，還有藍色琉璃，這麼多不同質感的藍色放在一起，成就了大比例的藍色。

這時，把既衝突又協調的小比例橘色非洲菊，加上黃色和橘色小飾品點綴在藍色玻璃杯上，增加細節平衡色彩，整個視覺就變得非常震撼且細膩。

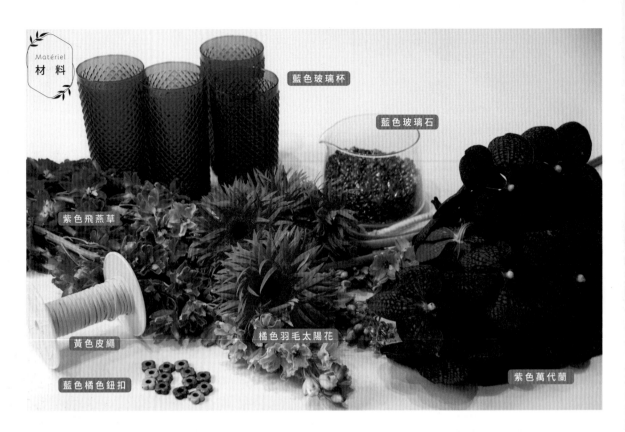

藍色玻璃杯

藍色玻璃石

紫色飛燕草

黃色皮繩

橘色羽毛太陽花

藍色橘色鈕扣

紫色萬代蘭

（1）首先將簡單的藍色玻璃杯做一點造型，加入黃色皮繩與藍橘色鈕扣，綑綁於杯壁上。

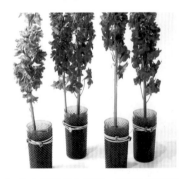

（2）在杯子放入海綿，將藍色玻璃石鋪於海綿上，遮蔽綠色的海綿，帶出藍色材質的設計，再分別插上一至兩枝飛燕草，做藍色平行垂直線。

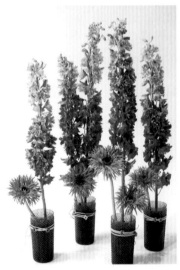

（3）下端加上對比色的橘色羽毛太陽花，讓本來簡單的藍色系，增添橘色繽紛的色彩，提高彩度，也做出對比配色活潑、明亮的效果。

（4）最後加入紫色萬代蘭，讓簡單的藍色系，增加一點色彩層次，而且低彩度的紫色可以讓下端安穩。陳列時，可多做幾座，當成餐桌、玄關等的排列設計，桌面上也可擺一些藍色玻璃珠、幾朵飛燕草，來增加色彩延伸。

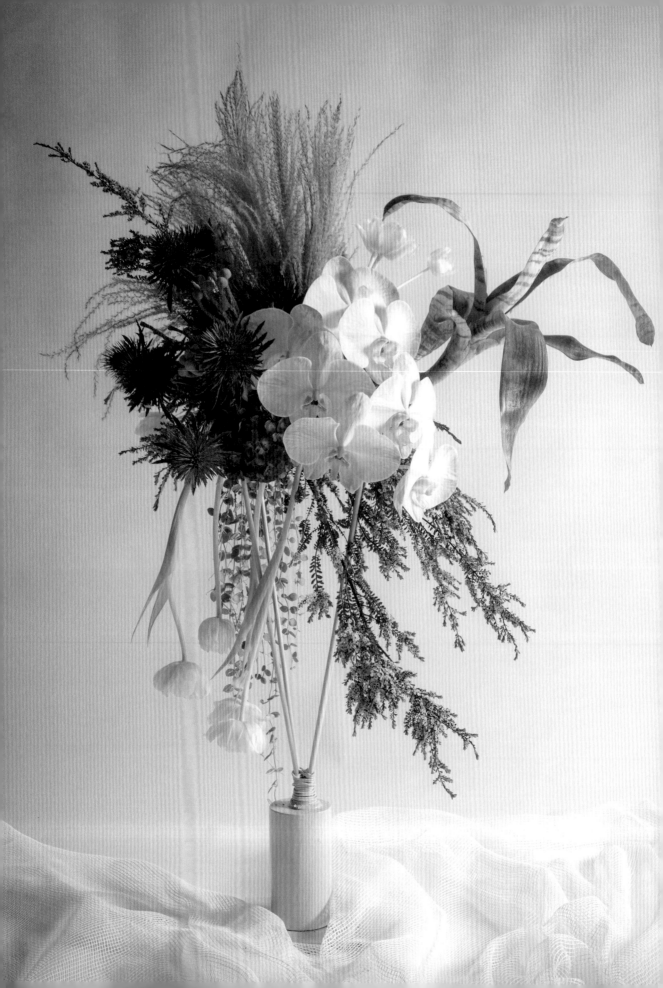

藍色伊甸園

無與倫比的湛藍浪漫，奇花異草的組合，如伊甸園般無拘無束、自由又奔放。

喜歡藍色帶來的平靜及自由，將很多不同種藍色花朵組合在一起，是安全又協調的搭配。為了展現出藍色的奔放，加入染成土耳其藍的蘆葦花、吸了藍色染料而成灰藍色的蝴蝶蘭，白色雪梅也以同樣處理手法後，成為淺藍色雪梅。

在深深淺淺不同亮度的藍之中，加上少許比例的對比黃色，讓冷色調加點溫度，色彩視覺有了明暗，就產生流暢感。

搭配花材，有時不必在意它們的生長環境是否相同，是原色還是染色，只要能各自表述自己的姿態，爭奇鬥「藍」又有何不可？話題性十足呢！

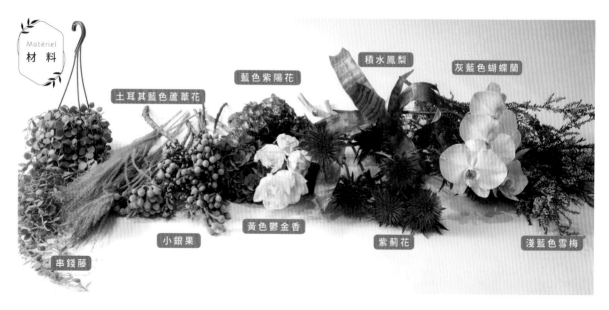

材料 Matériel

積水鳳梨

灰藍色蝴蝶蘭

藍色紫陽花

土耳其藍色蘆葦花

小銀果

黃色鬱金香

紫薊花

淺藍色雪梅

串錢藤

（1）將海綿切半，用鐵絲網包覆起來，避免在插做時海綿崩裂，再用鐵絲固定於四邊的架子。

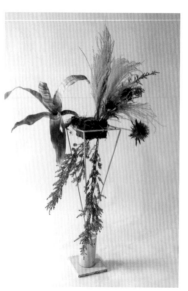

（2）首先將長寬高拉出來，運用積水鳳梨、蘆葦花、雪梅來拉出空間。

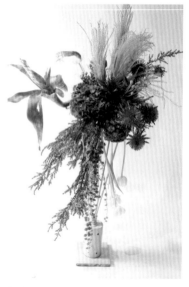

（3）開始加入紫陽花做為鋪底色塊，下擺線條花材以鬱金香及葉材做配置。

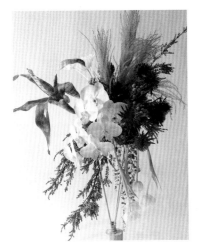

（4）最後加上灰藍色蝴蝶蘭，讓所有
　　花材在不同的空間各自表現特
　　色，一如大自然般奧妙。

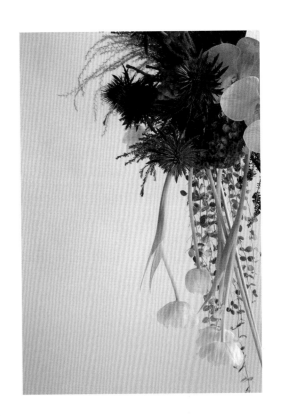

（ F I N I S H ）

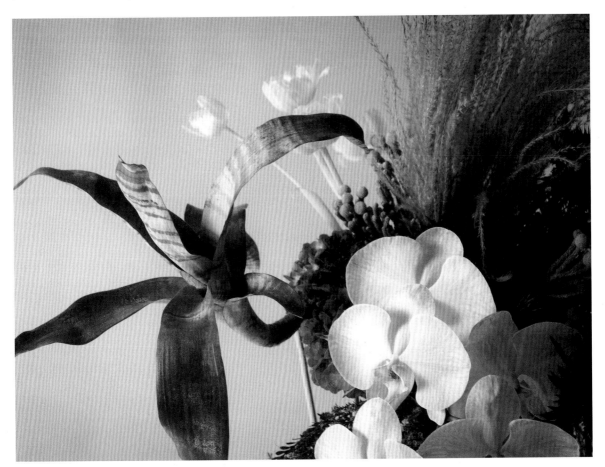